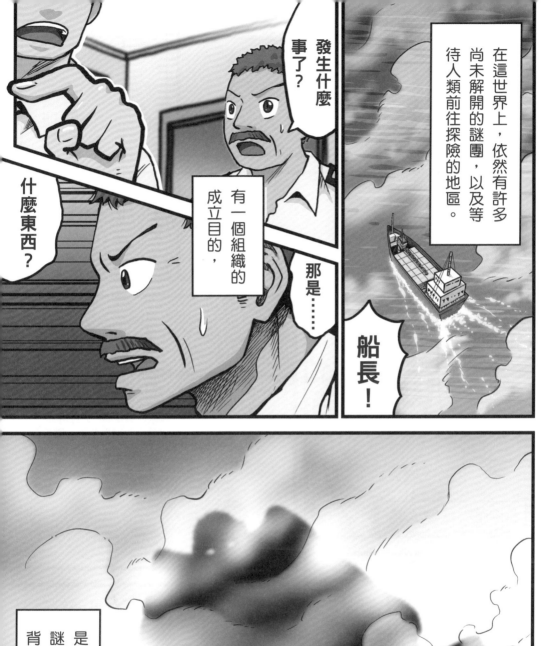

在這世界上，依然有許多尚未解開的謎團，以及等待人類前往探險的地區。

船長！

發生什麼事了？

那是……

什麼東西？

有一個組織的成立目的，

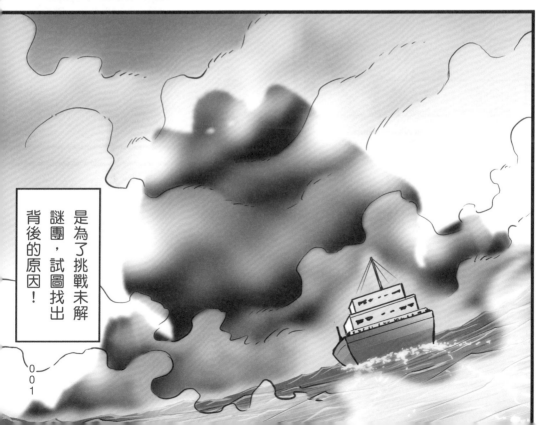

是為了挑戰未解謎團，試圖找出背後的原因！

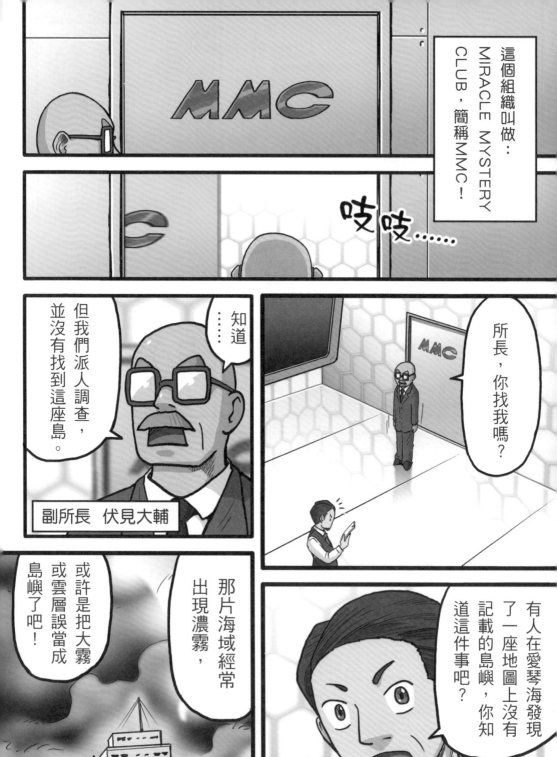

這個組織叫做⋯MIRACLE MYSTERY CLUB，簡稱MMC！

吱吱⋯⋯

所長，你找我嗎？

⋯⋯知道

但我們派人調查，並沒有找到這座島。

副所長 伏見大輔

有人在愛琴海發現了一座地圖上沒有記載的島嶼，你知道這件事吧？

那片海域經常出現濃霧，

或許是把大霧或雲層誤當成島嶼了吧！

所長 今倉吾郎

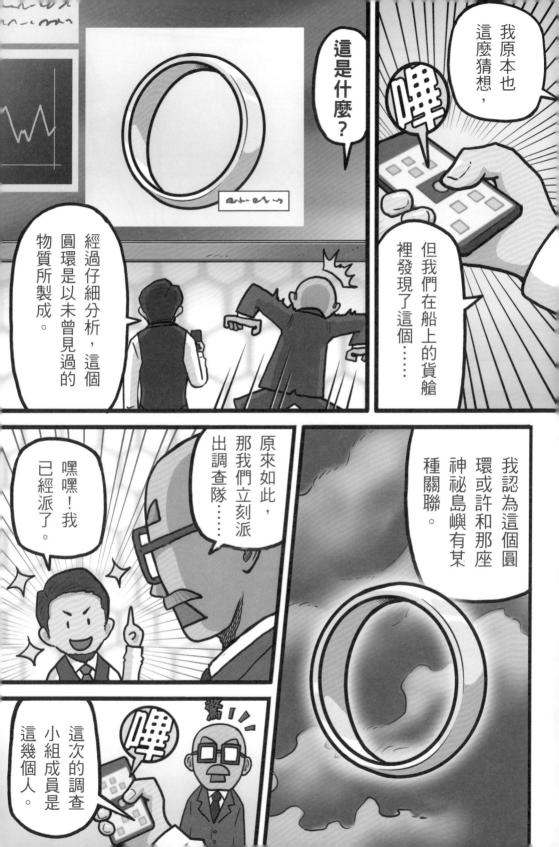

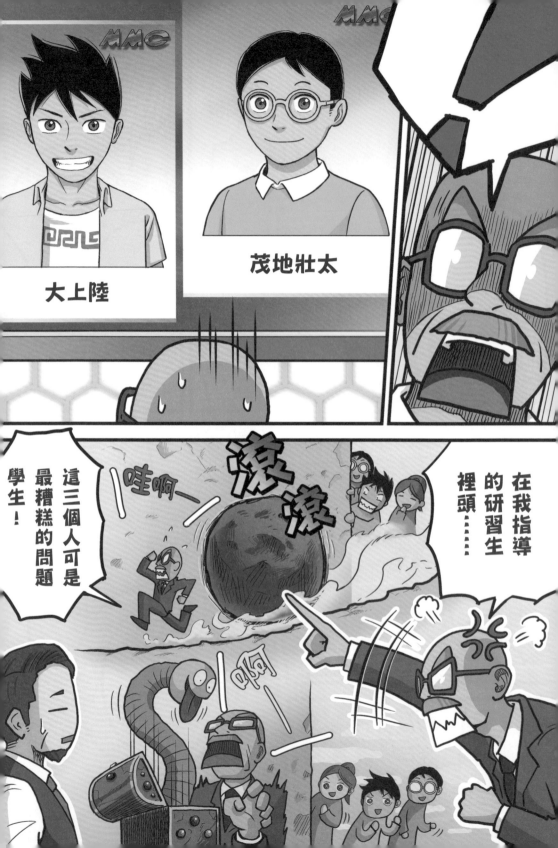

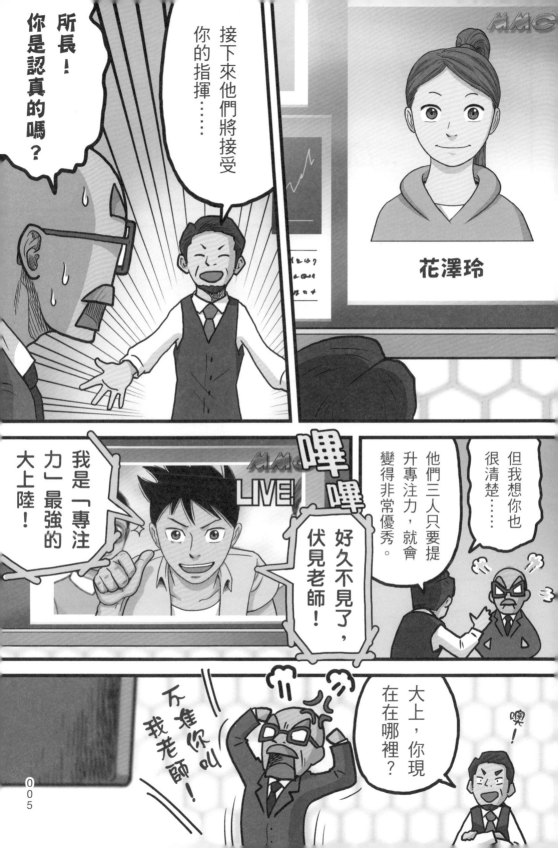

再過幾分鐘，就要抵達神祕島嶼的目擊地點了。

如果這個圓環是「鑰匙」的話……

我們差不多就該看見島嶼了吧！

先別說這些……

真是一點也不信任我們。

我才不要。

這個任務對你們來說太難了，快給我回來！

昨天晚上，我向目擊船隻的船長詢問了詳情，

這種事如果說出來，一定沒有人會相信。

他好像看見島上有巨大生物的影子。

生物？

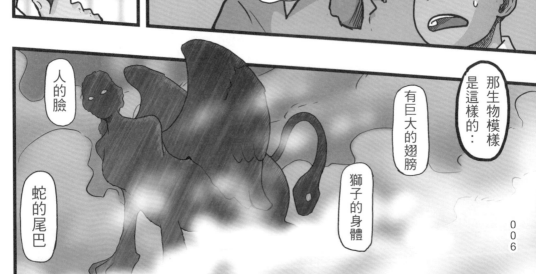

那生物模樣是這樣的：

有巨大的翅膀

人的臉

獅子的身體

蛇的尾巴

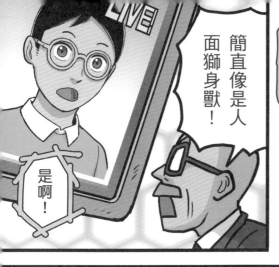

是啊！

簡直像是人面獅身獸！

你們是解謎者嗎？

而且我還聽見這樣的聲音……

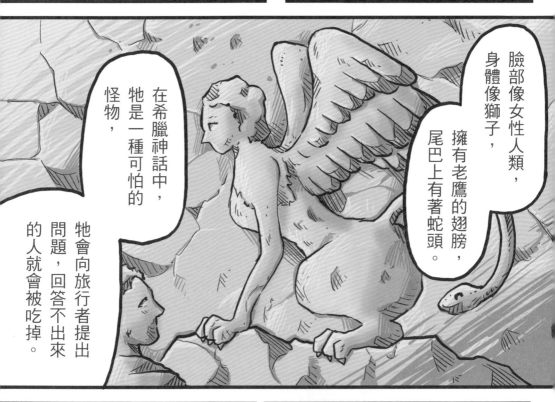

臉部像女性人類，身體像獅子，擁有老鷹的翅膀，尾巴上有著蛇頭。

在希臘神話中，牠是一種可怕的怪物，牠會向旅行者提出問題，回答不出來的人就會被吃掉。

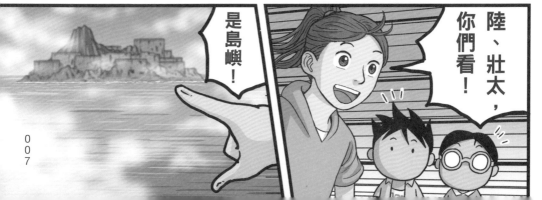

陸、壯太，你們看！

是島嶼！

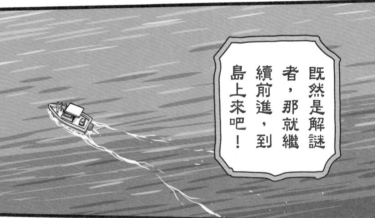

既然是解謎者，那就繼續前進，到島上來吧！

這座島總共分為15個區域……

只要能回答出野獸所提出的問題，就可以進入下一個區域。

時間限制為6小時。

只要在時間內通過所有區域，就是你們贏了。

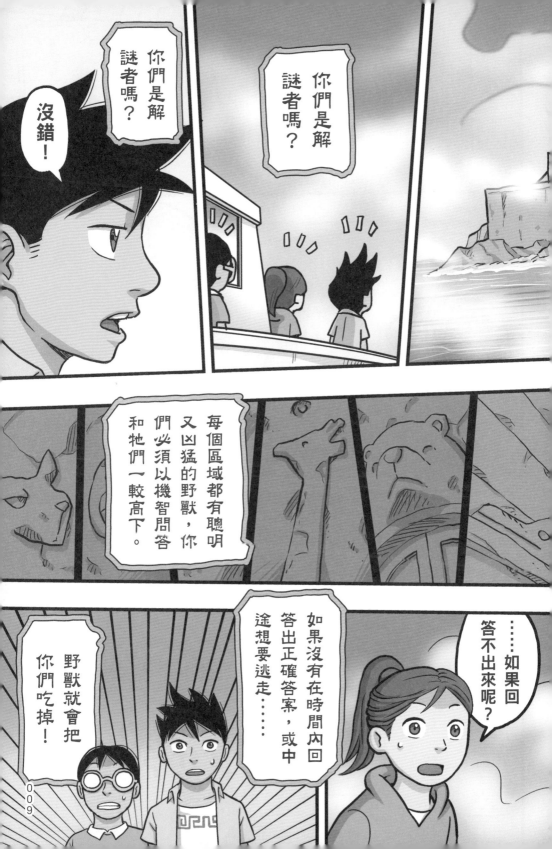

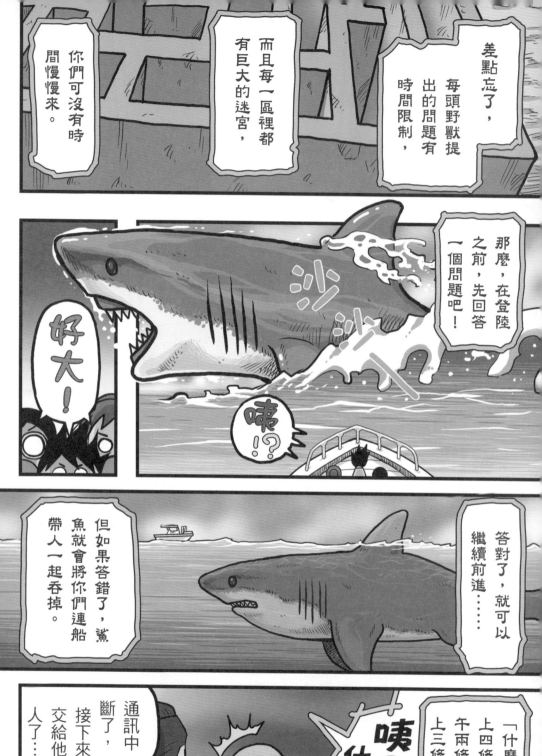

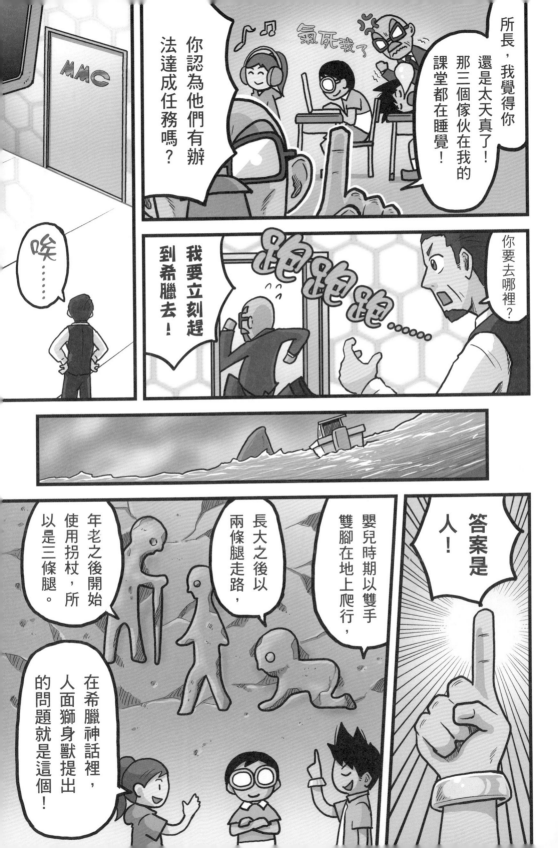

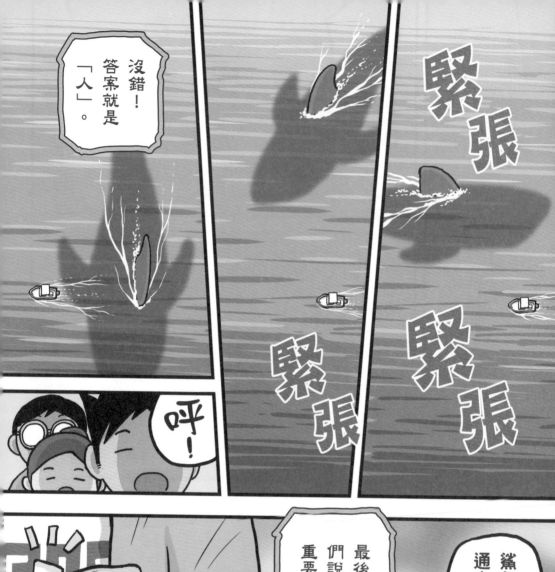

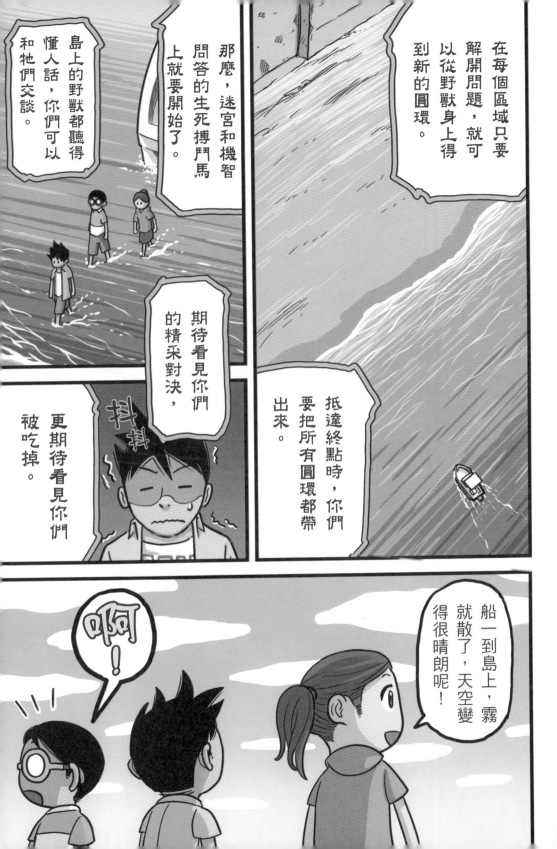

在每個區域只要解開問題，就可以從野獸身上得到新的圓環。

抵達終點時，你們要把所有圓環都帶出來。

那麼，迷宮和機智問答的生死搏鬥馬上就要開始了。

島上的野獸都聽得懂人話，你們可以和牠們交談。

期待看見你們的精采對決，

更期待看見你們被吃掉。

抖抖

船一到島上，霧就散了，天空變得很晴朗呢！

啊！

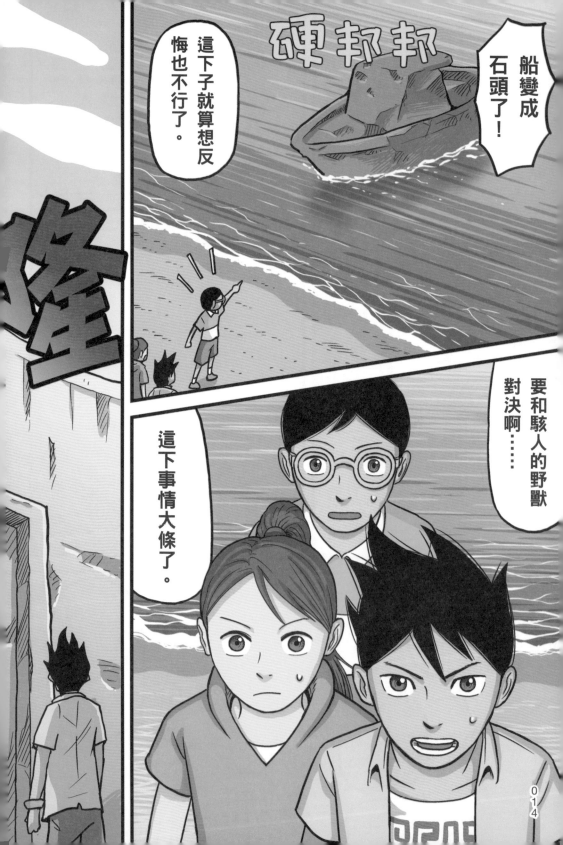

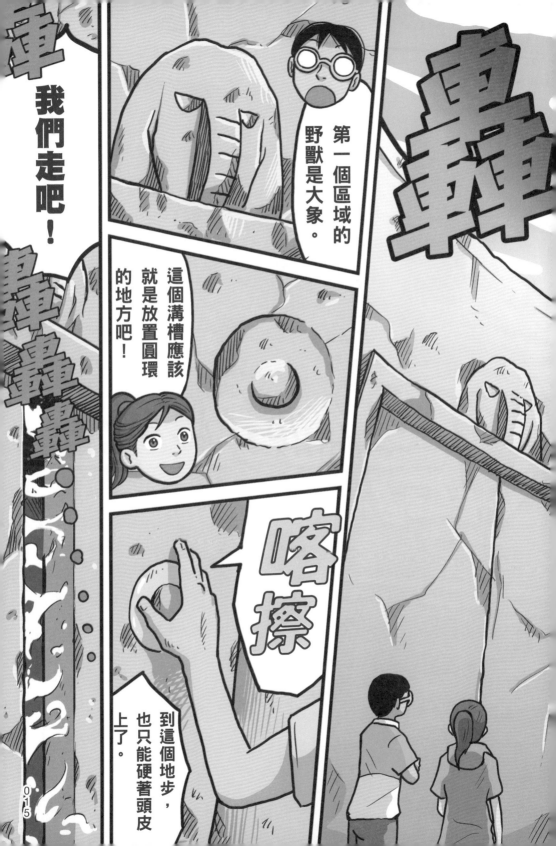

**1** 本書共有30個迷宮和120題機智問答，每一回的解題時間最多5分鐘，請在身邊放個時鐘，嘗試在限時內回答問題，動員你的「知能」，增強你的「專注力」。

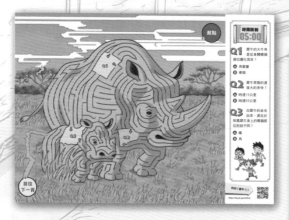

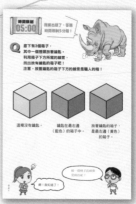

**2** 機智問答的解答，就在問題的下一頁中，以漫畫方式呈現。此外，迷宮的正確路線和迷宮中知識問題的詳解，統一公布在本書的最後面。

這一頁還不會讓你看見答案！

**3** 本書為廣開本設計，內頁可以180度平開，因此只要使點勁攤平書本，橫跨在兩頁之間的迷宮區域就能看得一清二楚。

這樣迷宮就看得很清楚了！

**4** 本書的迷宮部分（和解答），設計成可透過QR CODE連結至電子書籍（PDF）*。若想重複走迷宮、不想受裝訂處妨礙，或想放大版面來查看正確路線，都可善加利用。

*為日文頁面，不影響使用。

列印（犀牛①）
https://bpub.jp/a/r8vsi

真是方便！

**5** 在迷宮中，有時會出現顏色改變或跨頁的情形，由於這些區域的路線可能會看不清楚，所以加上「箭頭」標示出正確路線。

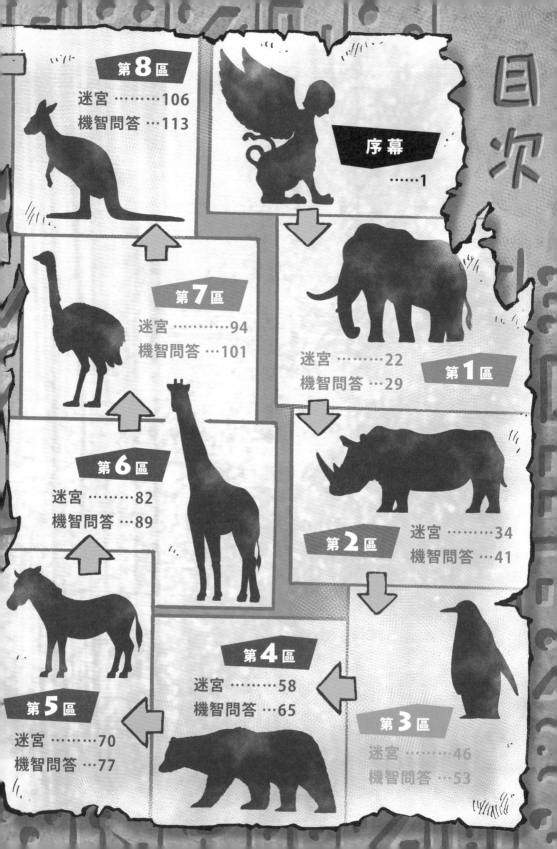

目次

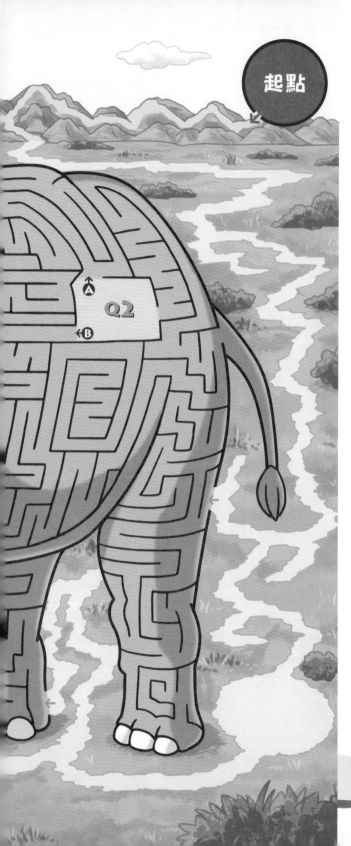

起點

時間限制
05:00

迷宮中的Q1～Q3問題列於下方,答對了,就能進入正確路線,努力抵達終點,前進至下一頁吧!

(其他迷宮規則相同)

## Q1 大象一天吃多少飼料?

Ⓐ 約100公斤

Ⓑ 約10公斤

## Q2 為什麼大象的耳朵很大?

Ⓐ 為了調節體溫。

Ⓑ 為了清楚分辨小象的聲音。

## Q3 大象為了聽到30～40公里遠的聲音,會使用身體哪一個部位呢?

Ⓐ 鼻頭

Ⓑ 腳底

列印(大象①)

https://bpub.jp/a/r8vsi

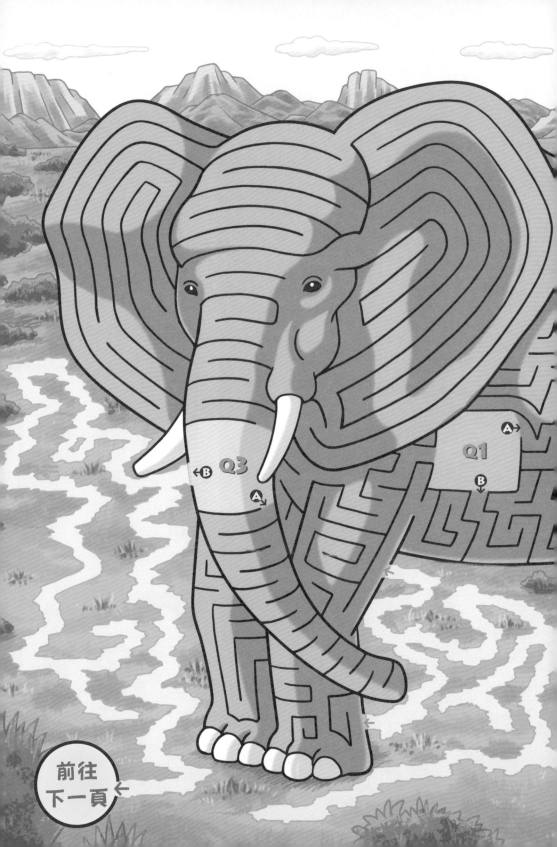

前往
下一頁 ←

起點

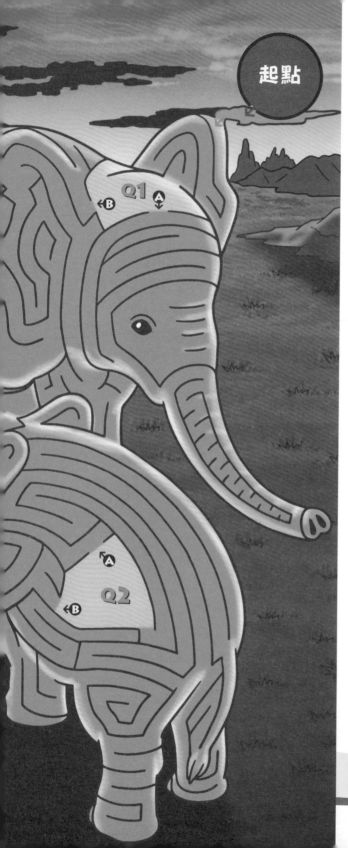

Q1 位置 A / B

Q2 位置 A / B

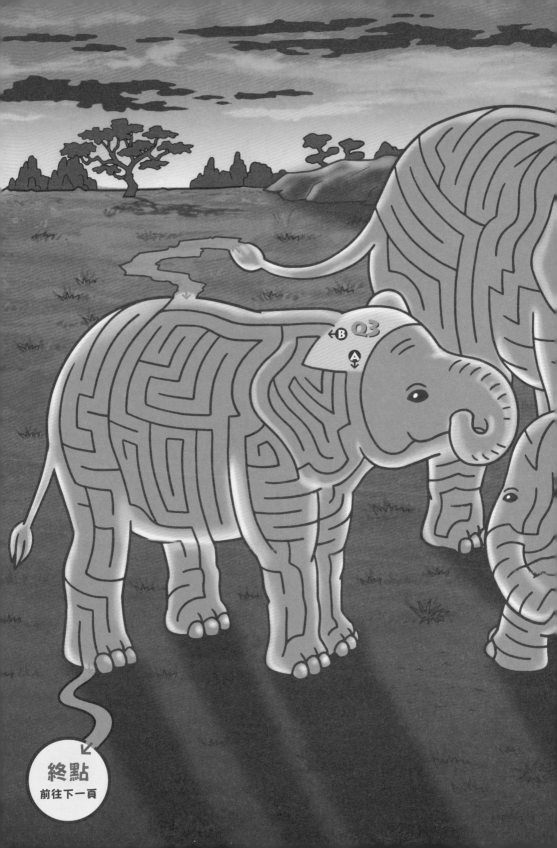

終點
前往下一頁

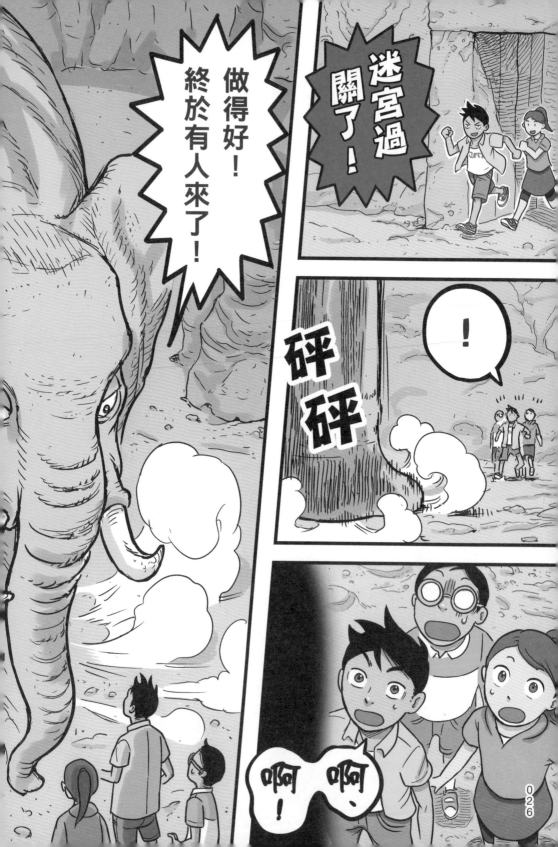

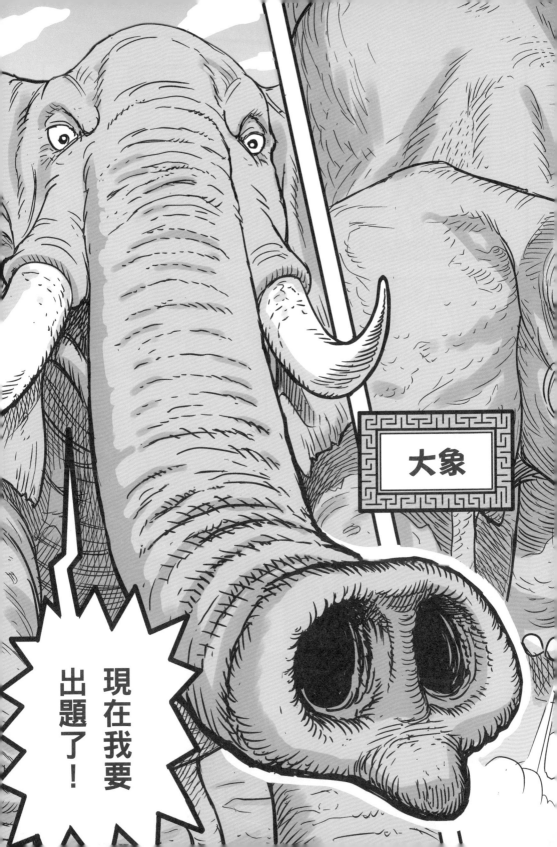

這就是問題。
必須在5分鐘內解答！

Q 這些門之中，只有一扇門沒有上鎖。
沒有上鎖的門，和其他上鎖的門有著不同的圖案。
現在請從這麼多的門中，找出沒有上鎖的門吧！

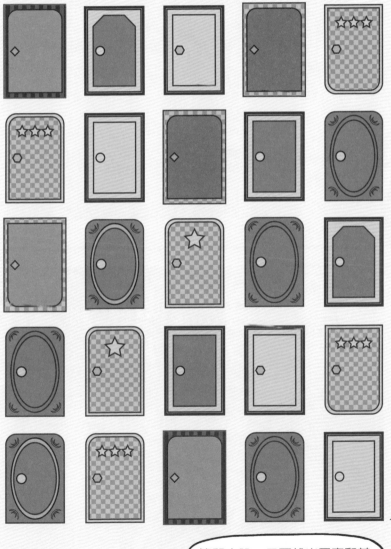

簡單來說，只要找出圖案和其
他門都不同的門就可以了。

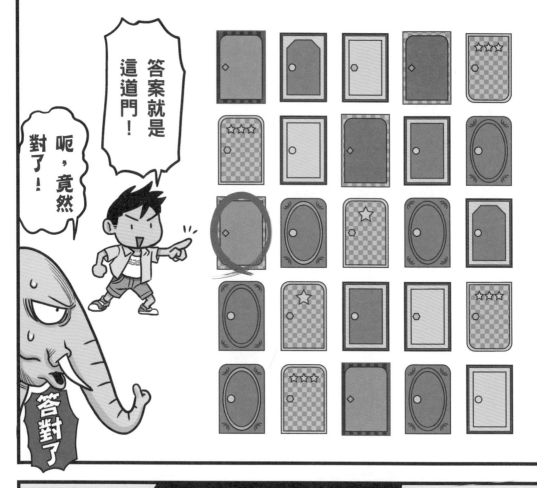

找出相同形狀
的圖案！

**Q** 這裡有16把鑰匙。
找出和黑色圖案中鑰匙孔齒形相同的鑰匙吧！

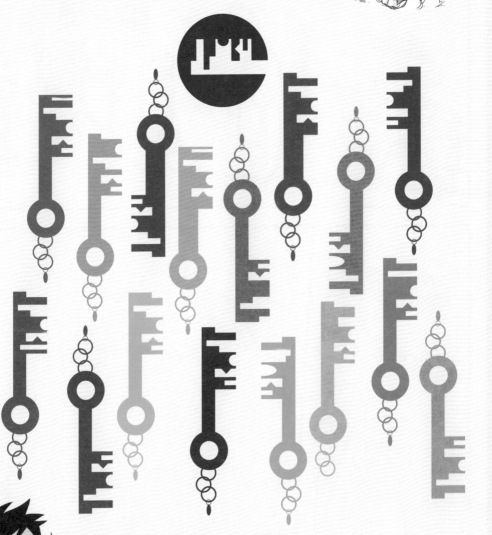

有些齒形是左右相反
或上下相反唷！

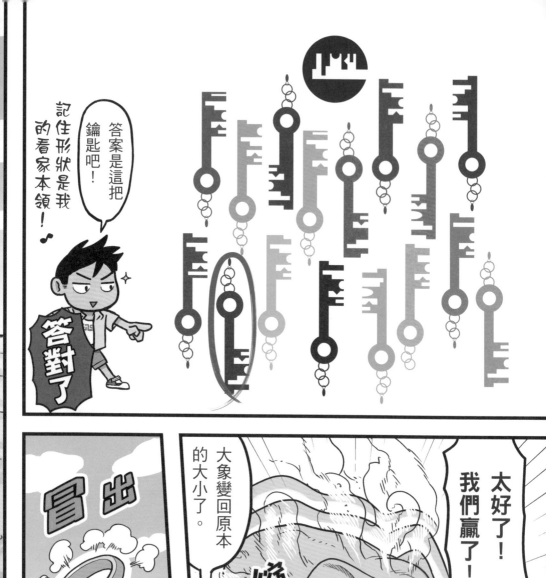

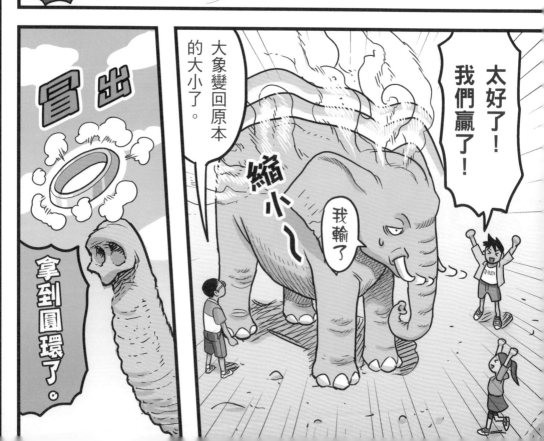

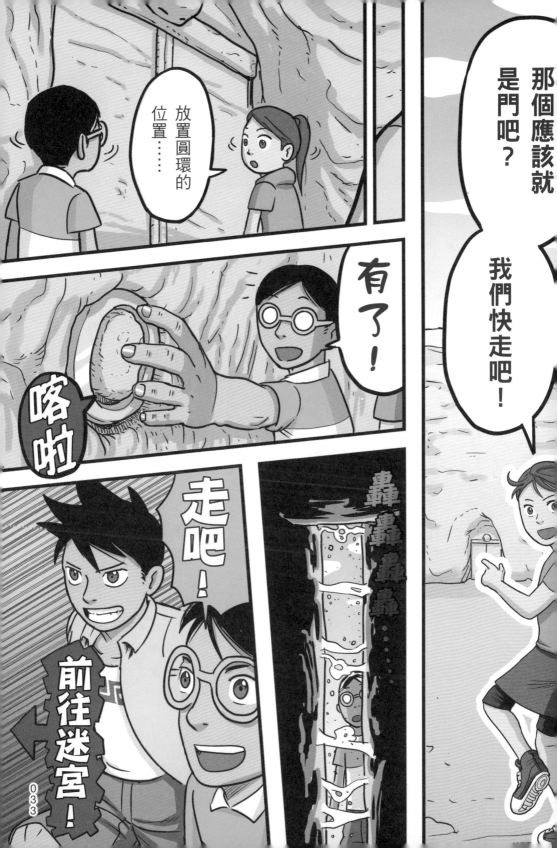

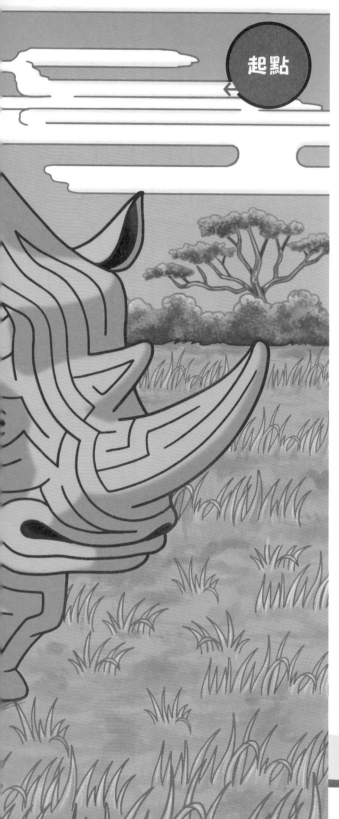

起點

時間限制
05:00

**Q1** 犀牛的大牛角是從身體哪個部位變化而來？

Ⓐ 角質層
Ⓑ 骨頭

**Q2** 犀牛奔跑的速度大約多快？

Ⓐ 時速15公里
Ⓑ 時速55公里

**Q3** 白犀牛的命名由來，源自於和黑犀牛身上的哪個部位形狀不同？

Ⓐ 嘴
Ⓑ 角

列印（犀牛①）

https://bpub.jp/a/r8vsi

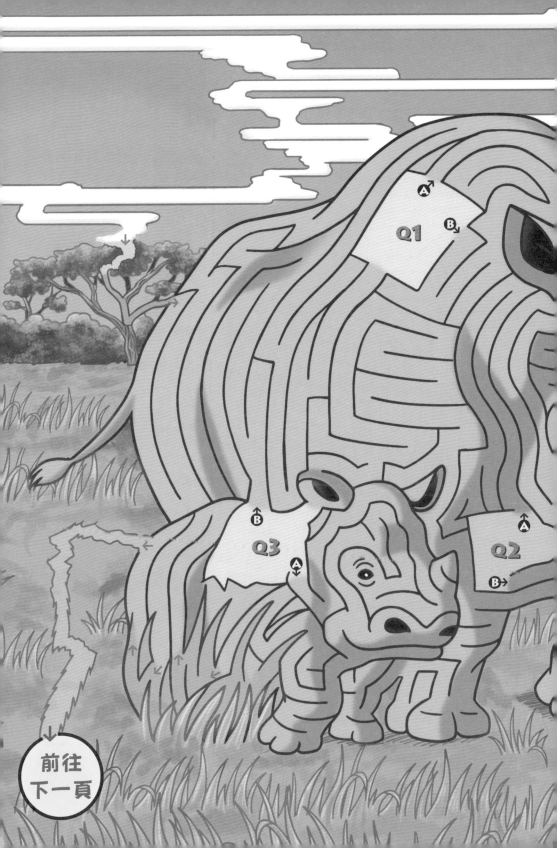

Q1
A↗
B↘

Q3
B↑
A↓

Q2
A↑
B→

前往
下一頁

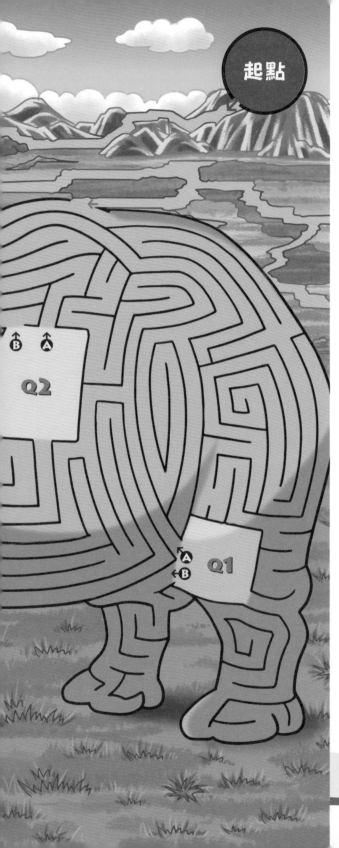

起點

時間限制
05:00

**Q1** 犀牛為什麼要常常洗澡？

Ⓐ 為了調節體溫

Ⓑ 為了把身體洗淨

**Q2** 犀牛的視力可以看多遠？

Ⓐ 約5公尺

Ⓑ 約5公里

**Q3** 犀牛的皮膚最厚的部位有幾公分？

Ⓐ 5公分

Ⓑ 1公分

列印（犀牛②）

https://bpub.jp/a/r8vsi

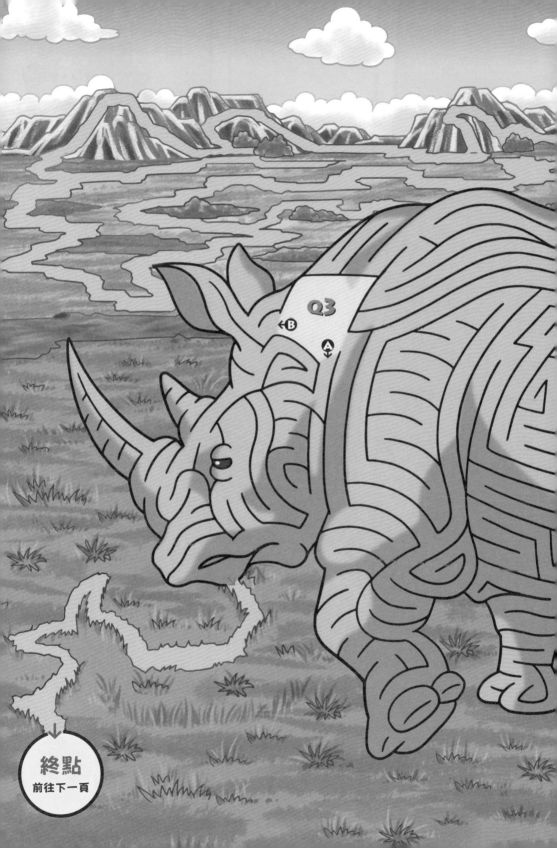

Q3

B

A

終點
前往下一頁

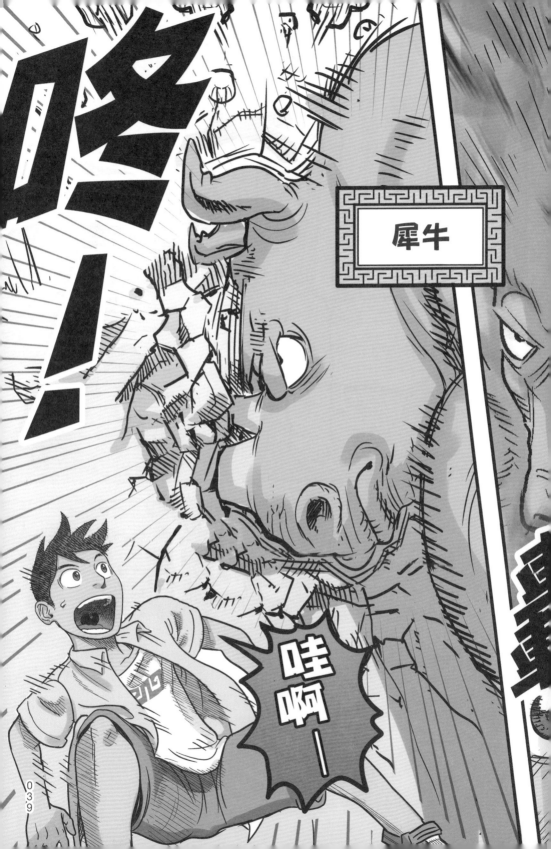

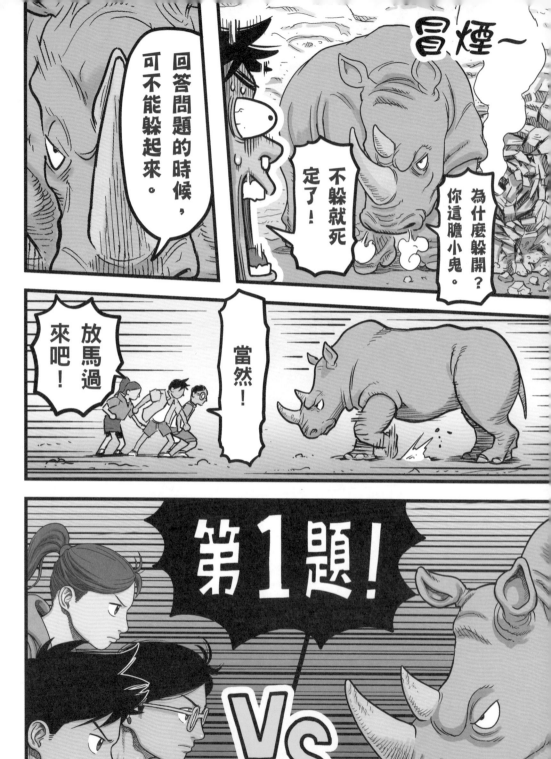

我要出題了,答題
時間限制5分鐘!

**Q** 底下有3個箱子,
其中一個裡頭放著鑰匙。
利用箱子下方所寫的線索,
找出放有鑰匙的箱子吧!
注意,放置鑰匙的箱子下方的線索是騙人的哦!

這裡沒有鑰匙。　　　鑰匙在最右邊　　　放著鑰匙的箱子,
　　　　　　　　　　（藍色）的箱子中。　　是最左邊（黃色）
　　　　　　　　　　　　　　　　　　　　　　的箱子。

啊!我知道了!

哪一個箱子的線索
是假的呢?

**推測3**

最右邊（藍色）的箱子中若有鑰匙，剩下的兩個箱子所寫的線索都是真的。
↓符合問題的條件。

**推測2**

中間（綠色）的箱子中若有鑰匙，表示藍色箱子的線索也是假的。
↓與條件不合。

**推測1**

最左邊（黃色）的箱子中若有鑰匙，表示綠色箱子的線索也是假的。
↓與條件不合。

所以鑰匙就在藍色的箱子中。

答對了

這裡沒有鑰匙。

鑰匙在最右邊（藍色）的箱子中。

放著鑰匙的箱子，是最左邊（黃色）的箱子。

不錯嘛！

**第2題！**

讓你見識見識我們的厲害！

VS

這次增加箱子
的數量唷！

**Q** 5個箱子中分別放著麵包、牛奶、手錶、
湯匙和鑰匙。
根據下方的線索，找出鑰匙在哪個箱子吧！
只有一次機會！你們必須選擇其中一個箱子
打開！

・麵包和牛奶彼此相鄰，箱子的顏色不同。
・手錶在牛奶的隔壁。
・麵包和湯匙的中間有1個箱子。
・麵包和手錶的中間也有1個箱子。

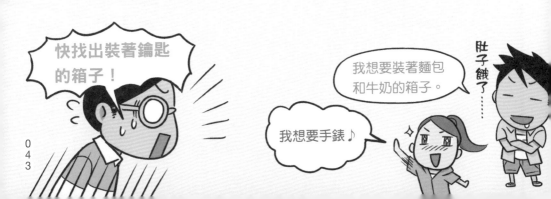

快找出裝著鑰匙
的箱子！

我想要裝著麵包
和牛奶的箱子。

我想要手錶♪

肚子餓了……

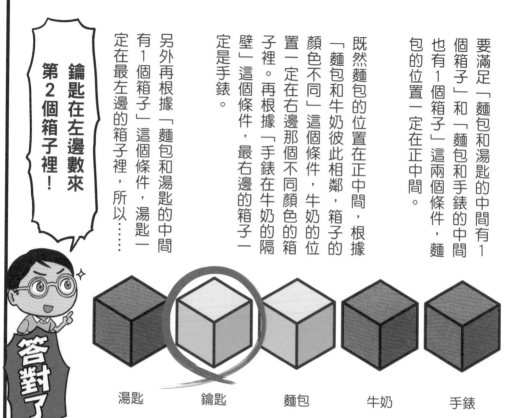

要滿足「麵包和湯匙的中間有1個箱子」和「麵包和手錶的中間也有1個箱子」這兩個條件，麵包的位置一定在正中間。

既然麵包的位置在正中間，根據「麵包和牛奶彼此相鄰，箱子的顏色不同」這個條件，牛奶的位置一定在右邊那個不同顏色的箱子裡。再根據「手錶在牛奶的隔壁」這個條件，最右邊的箱子一定是手錶。

另外再根據「麵包和湯匙的中間有1個箱子」這個條件，湯匙一定在最左邊的箱子裡，所以……

**鑰匙在左邊數來第2個箱子裡！**

答對了

| 湯匙 | 鑰匙 | 麵包 | 牛奶 | 手錶 |

勝利！

拿到圓環了！

可惡～

冒煙～

下個區域
是......

企鵝？

拜託！千萬
不要太鬆懈。

是呀！

圓環要裝
在哪裡呢？

比起大象和犀
牛，企鵝可愛
多了，應該比
較簡單吧！

聽說企鵝的喙就
像剃刀一樣鋒利，
被咬到的話，
手指頭就沒了。

天啊！

而且在強壯
又巨大的野
獸眼裡，

我們恐怕也很
「可愛」吧！

但獲勝的關鍵不是
鋒利的喙，也不是
強壯的身體，

而是專注力
和思考力！

這是智慧戰中最
重要的武器，

同時也是我們
唯一的武器！

有了！

**前往迷宮！**

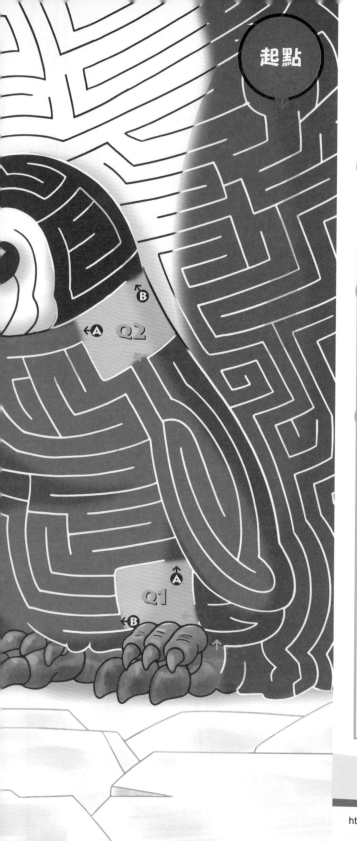

起點

時間限制
05:00

**Q1** 皇帝企鵝的棲息地在哪裡？

Ⓐ 南極

Ⓑ 北極

**Q2** 哪一種是真實存在的企鵝？

Ⓐ 眼鏡企鵝

Ⓑ 帽帶企鵝

**Q3** 皇帝企鵝為了養育幼小的企鵝，會合力建造什麼？

Ⓐ 托兒所

Ⓑ 寢室

Q2

Ⓐ

Ⓑ

Q1

Ⓑ

列印（企鵝①）

https://bpub.jp/a/r8vsi

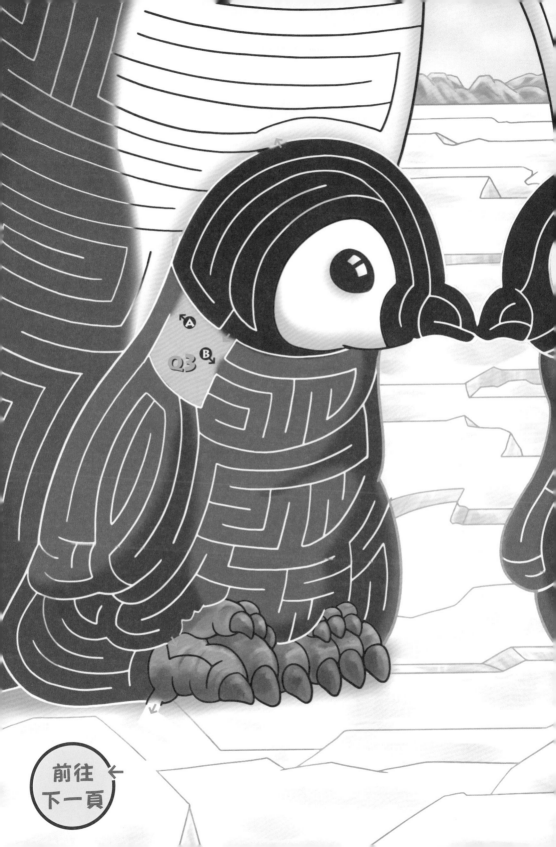

前往
下一頁

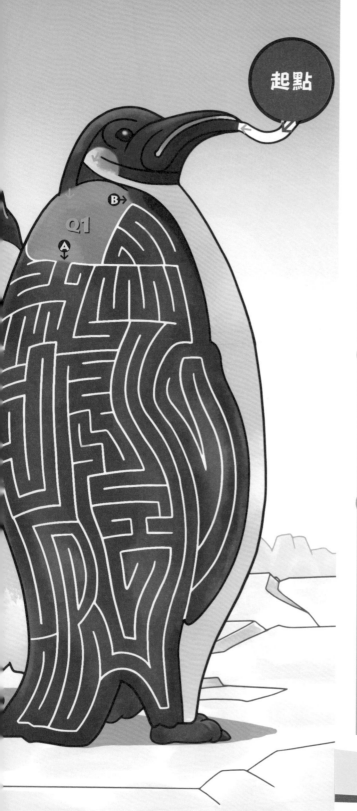

起點

**Q1** 企鵝的英文名稱「penguin」，據說是源自拉丁文的「pinguis」，這個單字是什麼意思？

🅐 肥胖

🅑 大海的神明

**Q2** 皇帝企鵝是公的還是母的負責孵蛋？

🅐 母的

🅑 公的

**Q3** 皇帝企鵝如何孵蛋？

🅐 以翅膀抱住

🅑 放在腳上

列印 ( 企鵝 ② )

https://bpub.jp/a/r8vsi

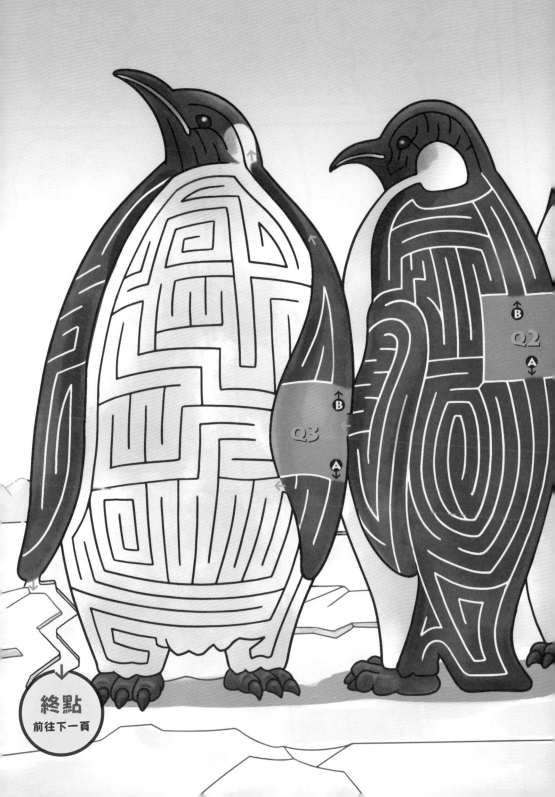

終點
前往下一頁

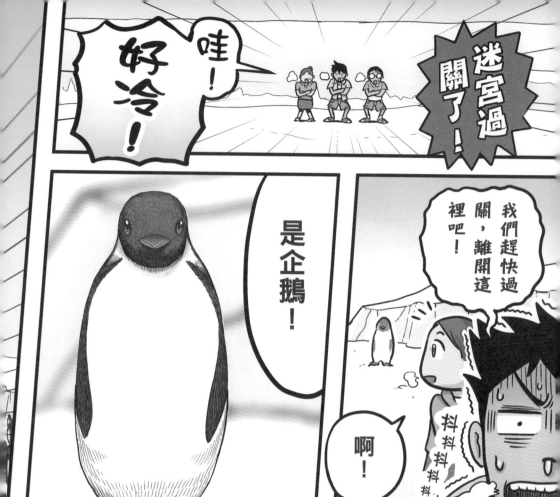

迷宮過關了！

哇！好冷！

是企鵝！

我們趕快過關，離開這裡吧！

啊！

抖抖抖抖

雖然我剛剛叫阿陸不能鬆懈……但真的好可愛……♪

那邊又來了兩隻！

這邊來了三隻！

搖晃

搖晃

搖晃

等等……未免太多隻了吧！

搖晃

搖晃

搖晃

搖晃

啪

050

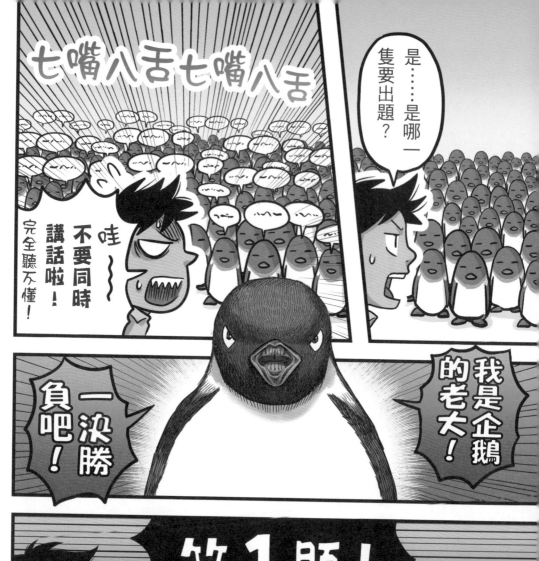

這次要考你們的
是常識問題！

**Q** 將下列文字卡片重新排列，組合出包含
臺灣在內的世界名人和相關事蹟，共有
10個組合。

| 三大運動定律 | 鄧麗君 | 貝多芬 |

| 相對論 | 著名華人作家 | 美國國父 |

| 南丁格爾 | 印度國父 | 華盛頓 |

| 愛因斯坦 | 瑪麗‧居里 | 物種起源 |

| 張愛玲 | 達爾文 | 老年失聰的音樂家 |

| 甘地 | 第一位獲諾貝爾獎的女科學家 |

| 著名女歌手 | 白衣天使 | 牛頓 |

建議先從耳熟
能詳的名字開
始組合。

你先專心思考
問題吧……

以後我的名字也會
在這裡頭！

- 牛頓：三大運動定律
- 愛因斯坦：相對論
- 達爾文：物種起源
- 瑪麗・居里：第一位獲諾貝爾獎的女科學家
- 華盛頓：美國國父
- 貝多芬：老年失聰的音樂家
- 鄧麗君：著名女歌手
- 張愛玲：著名華人作家
- 甘地：印度國父
- 南丁格爾：白衣天使

猜歷史人名我最會了！

答對了

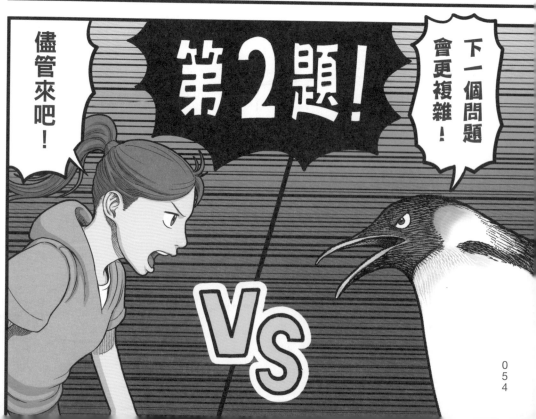

下一個問題會更複雜！

第2題！

儘管來吧！

VS

這次的問題
更複雜了唷！

**Q** 把拆散的中文字重新組合，會變成國家的名稱。
猜一猜，這裡有哪些國家吧！

靠花澤財團
的力量……

咦？

咦？玲的家裡
原來那麼有錢？

別擔心！真的猜不出來，
就建立那個名字的國家！

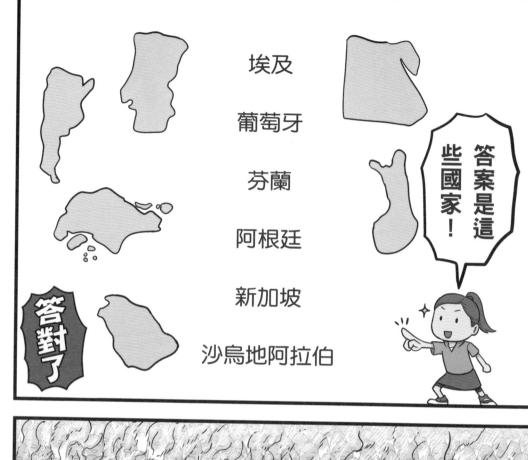

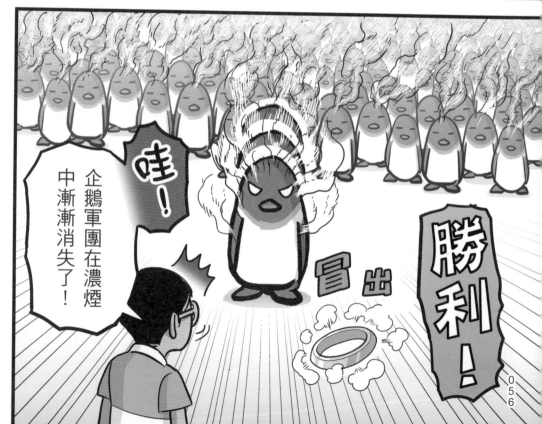

我們快離開這裡吧!

阿陸,等等!千萬不能跑,因為流汗會結冰!

好冷!

有道理……

焦急的慢慢走……焦急的慢慢走……焦急的慢慢走……

下一個對手是……

喀啦

總之我們快到溫暖的地方去吧!

前往迷宮!

下一個是……

熊!

唳?

下一個難道是……

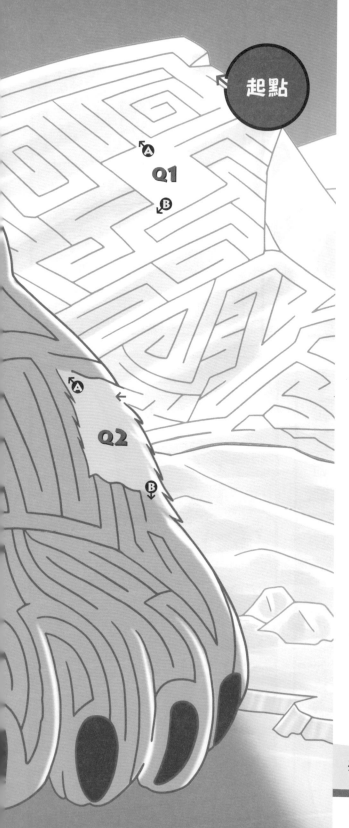

起點

Q1

A

B

Q2

A

B

時間限制

05:00

## Q1 北極熊的棲息地在哪裡？

A 南極

B 北極

## Q2 北極熊的游泳速度有多快？

A 約時速3公里

B 約時速10公里

## Q3 北極熊能發現30公里外的獵物，靠的是什麼器官？

A 鼻子

B 耳朵

列印（北極熊①）

https://bpub.jp/a/r8vsi

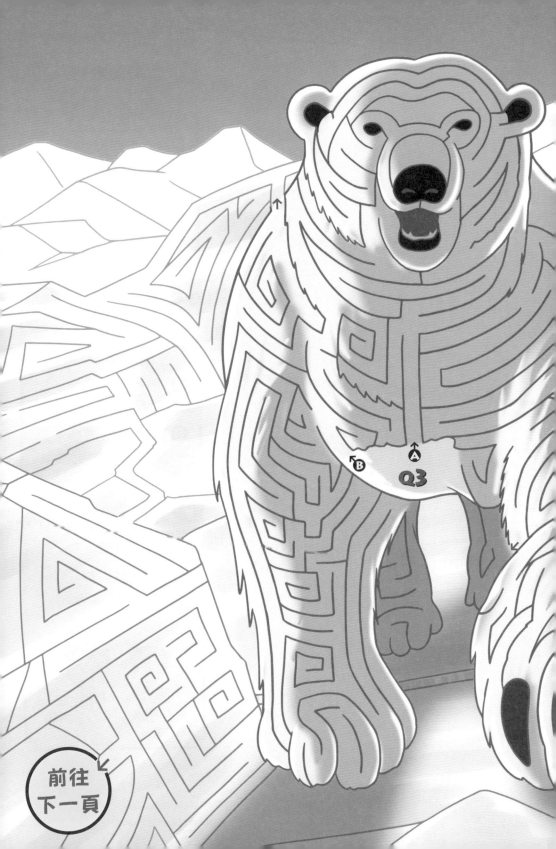

前往
下一頁

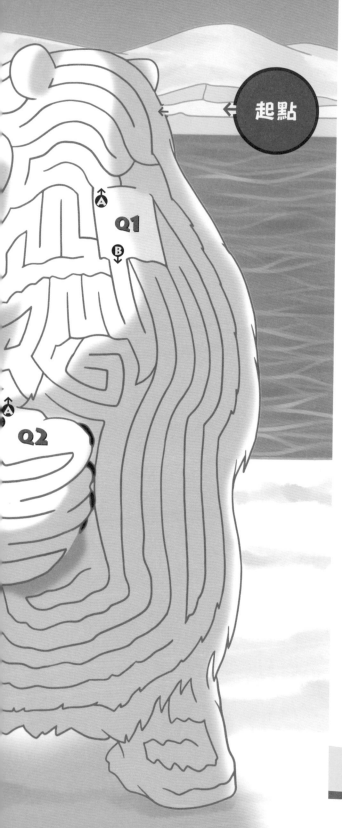

起點 ←

時間限制
**05:00**

**Q1** 北極熊的皮膚是什麼顏色？

Ⓐ 粉紅色

Ⓑ 黑色

**Q2** 海面沒結冰，無法捕捉獵物的時期，北極熊會採取什麼行動？

Ⓐ 放棄捕捉獵物，開始冬眠

Ⓑ 降低身體機能，用最小能量移動

**Q3** 北極熊爸爸遇到孩子時，會採取什麼行動？

Ⓐ 攻擊孩子

Ⓑ 教孩子狩獵技巧

列印（北極熊②）

https://bpub.jp/a/r8vsi

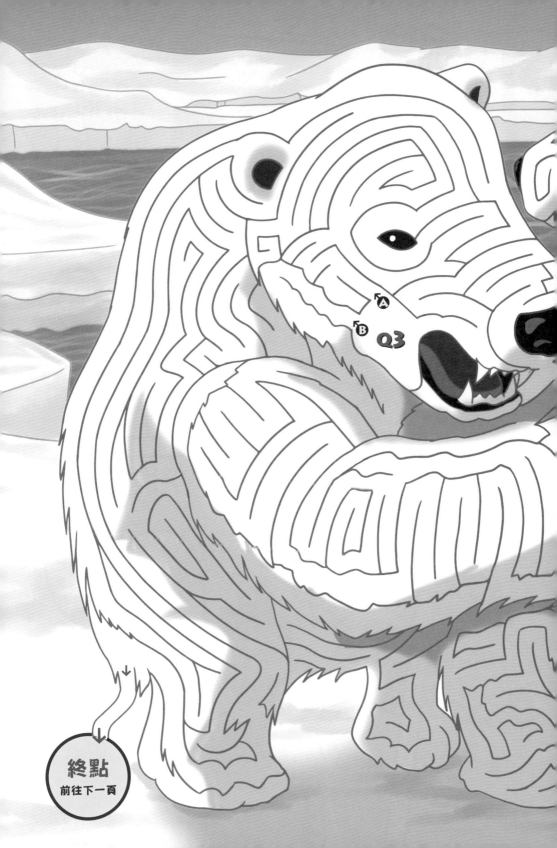

A

B Q3

終點
前往下一頁

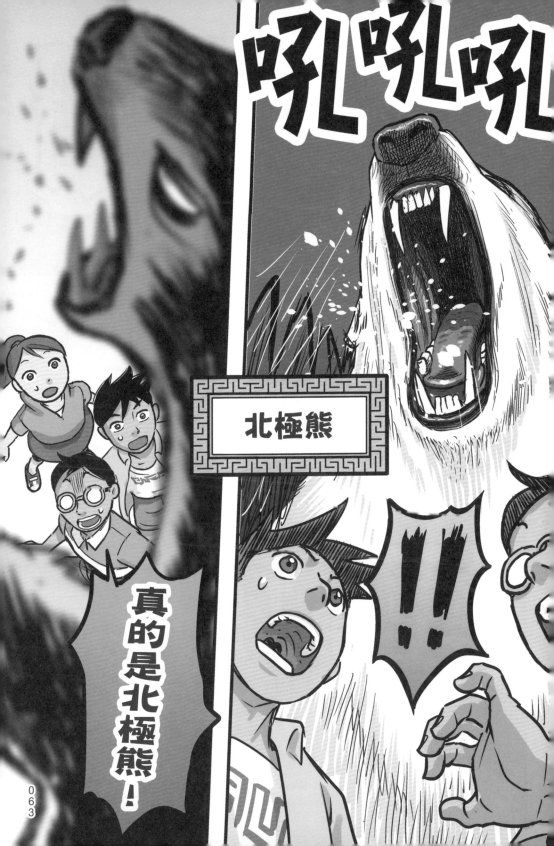

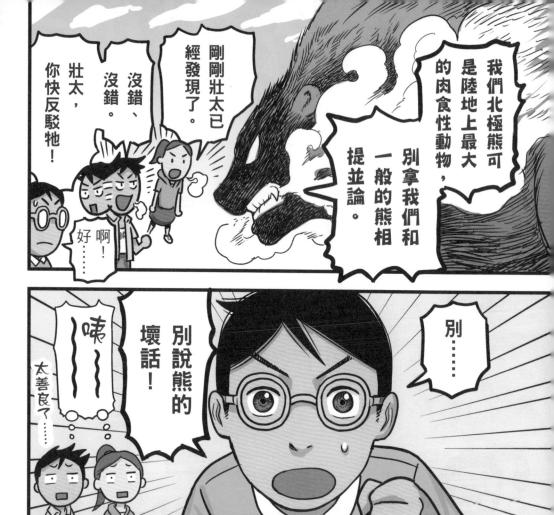

我要考你們的
是數學問題！

**Q** 根據規則填滿下方的數字方格！

◎規則
・直排、橫排分別填入1～4的數字各一個。
・以粗線框起來的4格範圍，同樣填入1～4的數字各一個。

| 2 | 1 |  |  |
|---|---|---|---|
|  | 3 | 1 |  |
|  |  |  | 3 |
|  | 2 | 4 |  |

| 3 |  |  |  |
|---|---|---|---|
|  |  | 4 |  |
|  |  |  | 4 |
|  | 2 |  |  |

想一想，每一格分別
可能是哪些數字？

有些格子能填入的
數字只有一種。

哇一

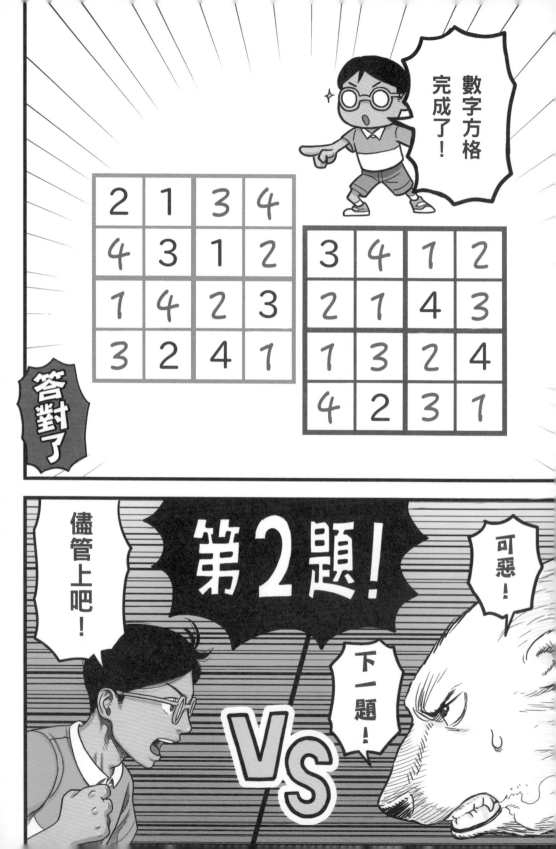

時間限制
**05:00**

這次的格子數量
變成兩倍以上！

**Q** 同樣填滿下方的數字方格！

◎規則

・直排、橫排分別填入1～6的數字各一個。

・以粗線框起來的6格範圍，同樣填入1～6的數字各一個。

| 4 |   | 6 |   |   | 1 |
|---|---|---|---|---|---|
|   | 5 |   |   | 6 |   |
|   |   | 2 | 1 |   | 3 |
| 3 |   | 4 | 5 |   |   |
|   | 4 |   |   | 3 |   |
| 6 |   |   |   | 4 | 5 |

雖然格子增加了，但是解
題的訣竅並沒有改變，只
要專注的思考，一定能找
到答案。

天啊！

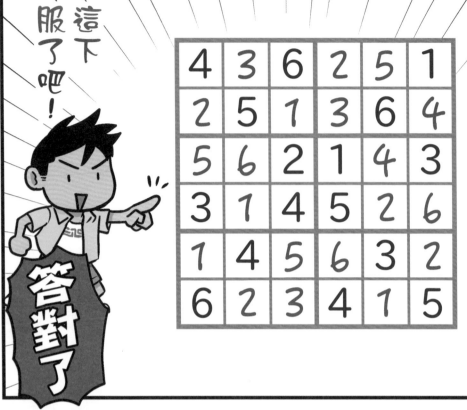

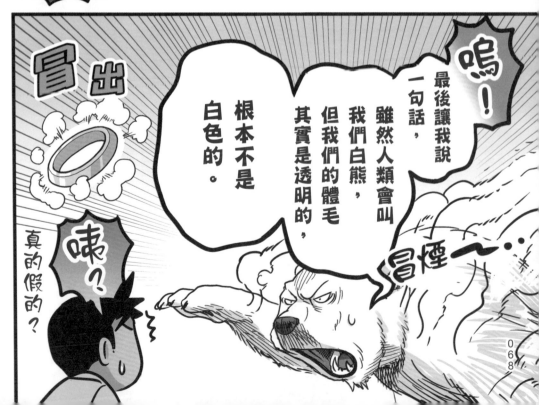

好可愛♪

時間不多了，別慢吞吞的！

我、我們走吧！

嚇傻了

前往迷宮！

剩餘時間

4:24 16

起點

↓

Q1

B

A

## Q1 斑馬身上的紋路如何保護斑馬不受天敵攻擊？

A 黑色的部分會排出有毒的汗水

B 在草叢裡可以讓敵人看不清楚

## Q2 如果把斑馬的體毛剃掉，皮膚是什麼顏色？

A 同樣有紋路

B 全身都是黑色

## Q3 斑馬的叫聲很像什麼動物？

A 貓頭鷹

B 狗

列印（斑馬①）

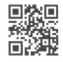

https://bpub.jp/a/r8vsi

起點

<A Q1
<B

**Q1** 斑馬寶寶從出生到會奔跑，約需多久時間？

Ⓐ 大約1小時

Ⓑ 大約1天

**Q2** 如果公斑馬在首領爭奪戰中落敗，會怎樣？

Ⓐ 邀集其他公斑馬，組成另一個族群

Ⓑ 成為老大的手下，跟在老大的身邊

**Q3** 斑馬遭敵人追趕的時候，會以什麼方式逃走？

Ⓐ 一邊以後腿踢起泥沙，一邊奔跑

Ⓑ 以蛇行方式奔跑

列印（斑馬②）

https://bpub.jp/a/r8vsi

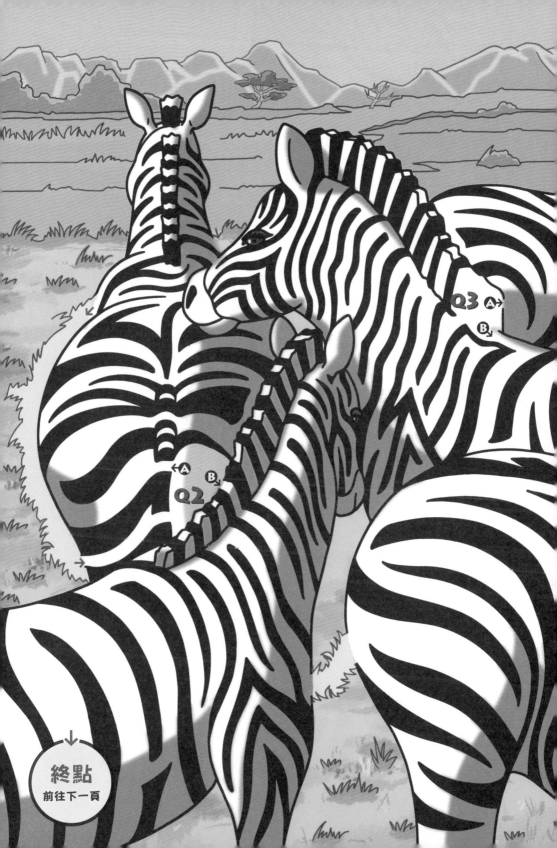

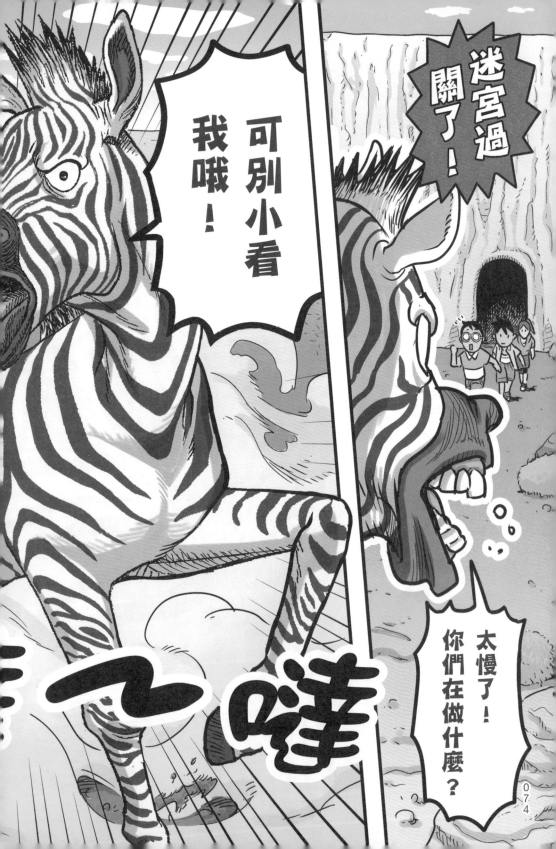

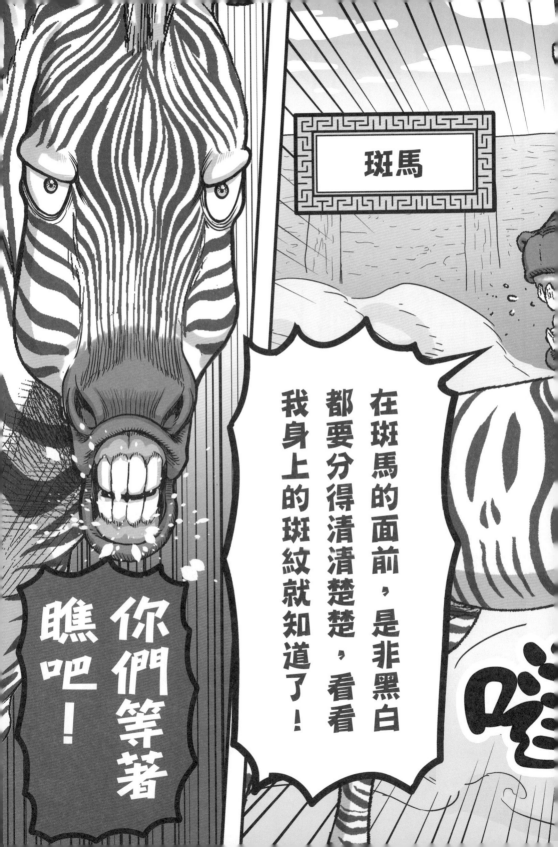

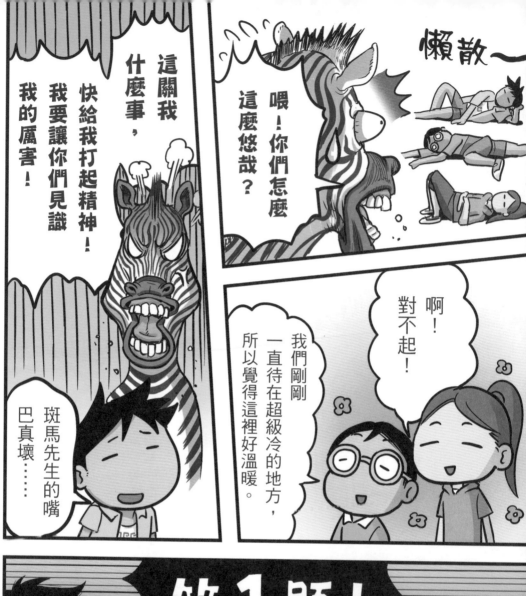

5分鐘之內要解開
這個問題！

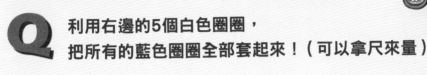

Q 利用右邊的5個白色圈圈，
把所有的藍色圈圈全部套起來！（可以拿尺來量）

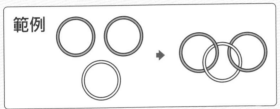

範例

白色圈圈

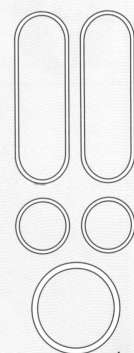

重點在於藍色圈
圈的間隔有著微
妙的差異！

橢圓形圈圈的角度可以
自由變換。

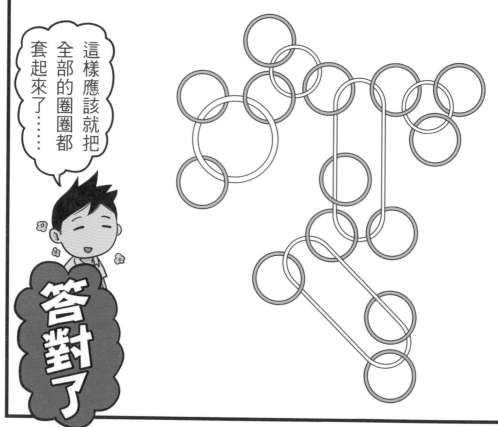

這樣應該就把全部的圈圈都套起來了……

答對了

那就麻煩你指教嚕！

第2題！

真是氣死我了！

下一題就沒那麼容易了。

VS

078

你們還挺行的嘛！
這一題答得出來嗎？

**Q** 根據以下的線索，找出必須按的按鈕。
必須按的按鈕有2個，分別為A和B。

① A按鈕的上方有方格紋路的按鈕。
② A按鈕的左右沒有顏色、紋路和A一樣的按鈕。
③ B按鈕的上下左右有2個以上紋路相同的按鈕。
④ A按鈕的右下方按鈕的紋路和B按鈕一樣。
⑤ B按鈕的右邊按鈕是圓點紋路。
⑥ B按鈕的位置在A按鈕的右邊某處。

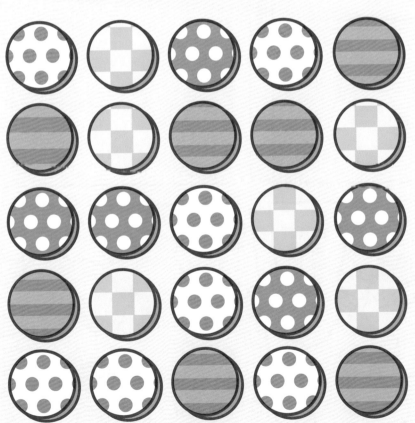

只要一一確認每個條件，逐步鎖定符合的按鈕，最後一定能找出答案。

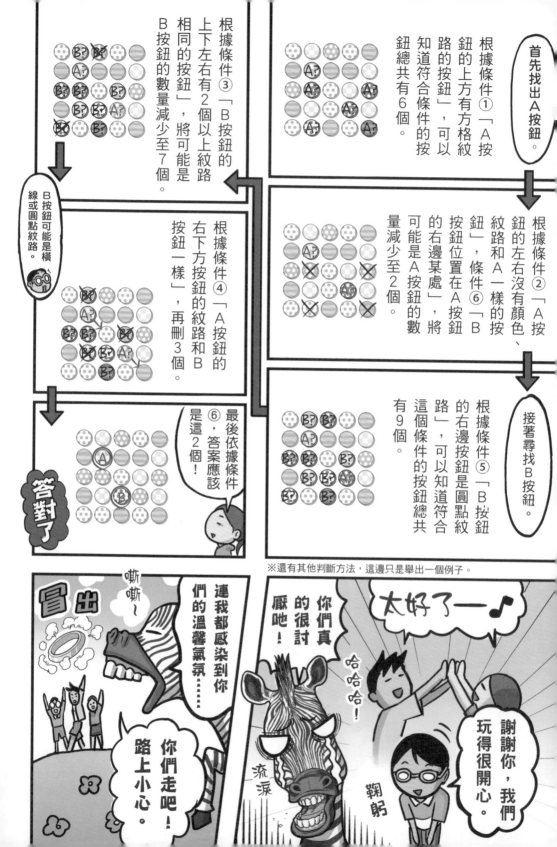

首先找出A按鈕。

根據條件①「A按鈕的上方有方格紋路的按鈕」，可以知道符合條件的按鈕總共有6個。

根據條件②「A按鈕的左右沒有顏色、紋路和A一樣的按鈕」，條件⑥「B按鈕位置在A按鈕的右邊某處」，將可能是A按鈕的數量減少至2個。

接著尋找B按鈕。

根據條件⑤「B按鈕的右邊按鈕是圓點紋路」，可以知道符合這個條件的按鈕總共有9個。

根據條件③「B按鈕的上下左右有2個以上紋路相同的按鈕」，將可能是B按鈕的數量減少至7個。

B按鈕可能是橫線或圓點紋路。

根據條件④「A按鈕的右下方按鈕的紋路和B按鈕一樣」，再刪3個。

最後依據條件⑥，答案應該是這2個！

答對了

※還有其他判斷方法，這邊只是舉出一個例子。

太好了～♪

哈哈哈！

謝謝你，我們玩得很開心。

鞠躬

你們真的很討厭吧！

流淚

連我都感染到你們的溫馨氣氛……

你們走吧！路上小心。

嘶嘶～

冒出

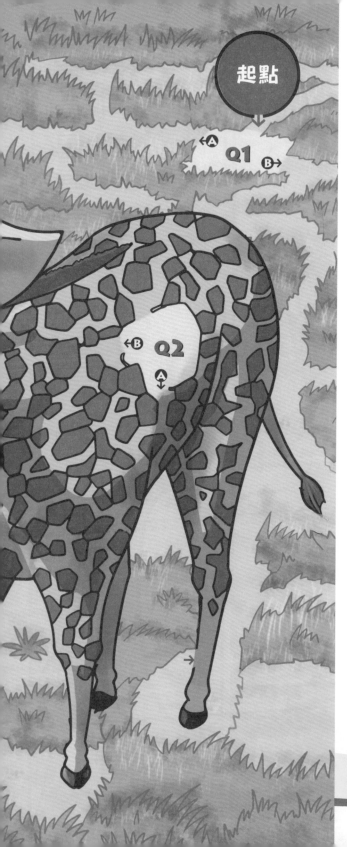

起點

Q1 ←Ⓐ Ⓑ→

Ⓑ← Q2 Ⓐ↓

時間限制
05:00

# Q1
現在陸地上有比長頸鹿更高的動物嗎？

Ⓐ 有

Ⓑ 沒有

# Q2
長頸鹿的舌頭有多長？

Ⓐ 約45公分

Ⓑ 約15公分

# Q3
在日本，長頸鹿又稱作「麒麟」，是源自何種東西的名稱？

Ⓐ 中國傳說動物

Ⓑ 中國的一種酒

列印（長頸鹿①）

https://bpub.jp/a/r8vsi

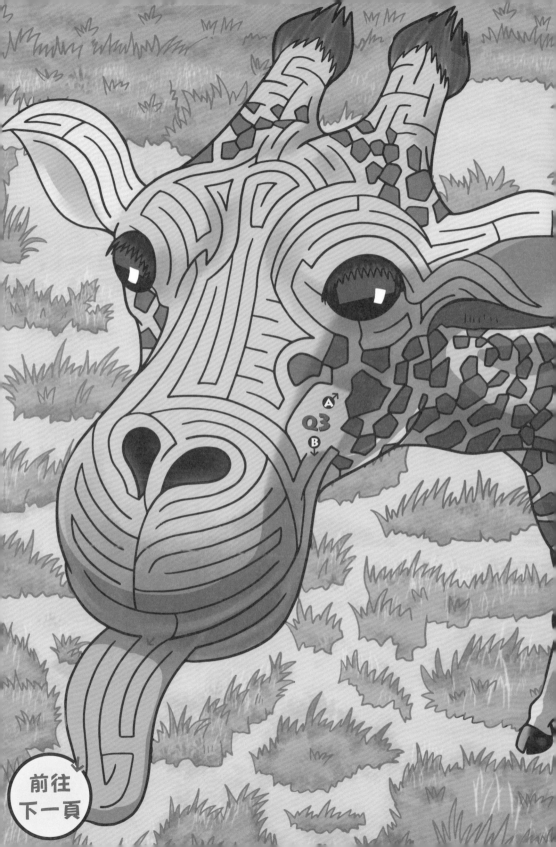

Q3

A

B

前往
下一頁

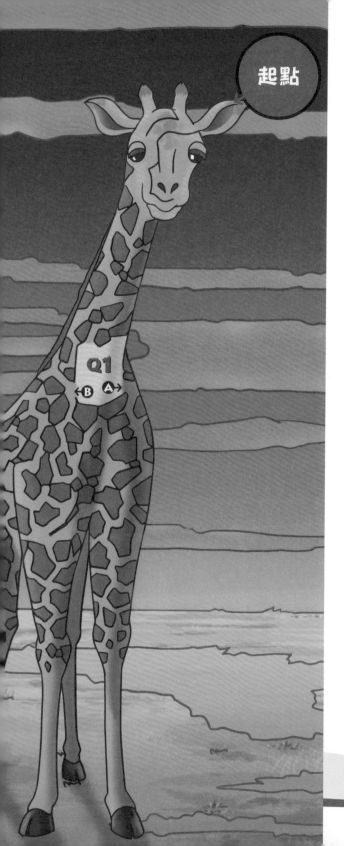

起點

Q1

時間限制
**05:00**

## Q1 長頸鹿一天大約會睡多久？

Ⓐ 20分鐘

Ⓑ 10小時

## Q2 長頸鹿是以什麼姿勢睡覺？

Ⓐ 躺著睡覺

Ⓑ 站著睡覺

## Q3 公長頸鹿是以什麼特徵來比較誰比較強壯？

Ⓐ 身高

Ⓑ 脖子的粗細

列印（長頸鹿②）

https://bpub.jp/a/r8vsi

Q3
A
B

Q2
A
B

終點
前往下一頁

不好意思!我們完全聽不到你在說什麼!能不能大聲一點?

臉紅了

好丟臉呀!

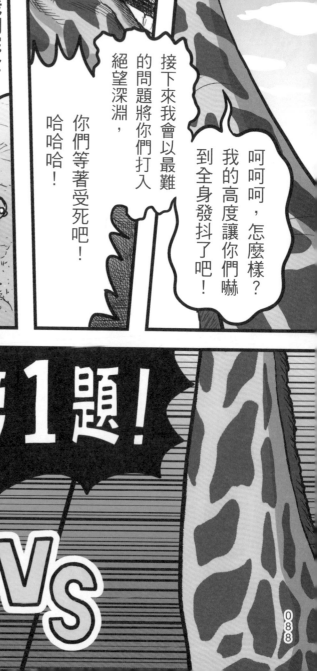

呵呵呵,怎麼樣?我的高度讓你們嚇到全身發抖了吧!

你們等著受死吧!哈哈哈!

接下來我會以最難的問題將你們打入絕望深淵,

第1題!

VS

雖然我提出的是數字問題，但可不是計算題唷！

**Q** 將同樣的數字以線連起來，例如1連到1、2連到2……但每個格子只能通過一次，而且線和線不能相交。

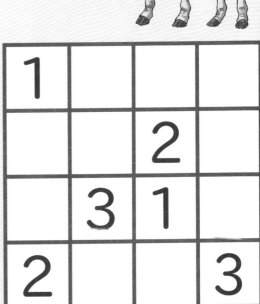

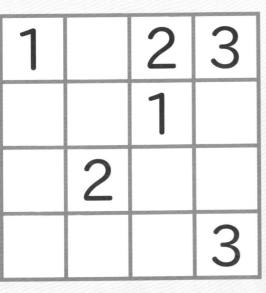

先從只有一種選擇的數字開始連起吧！

不行啦！

乾脆連到格子外如何？

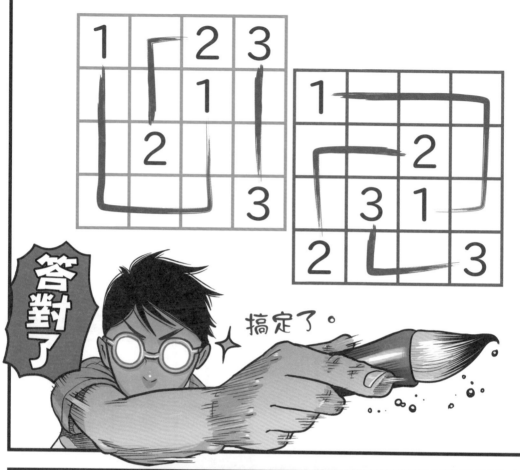

這一次數字增加，
變得更複雜了！

**Q** 將同樣的數字以線連起來，
例如1連到1、2連到2……
但每個格子只能通過一次，
而且線和線不能相交。

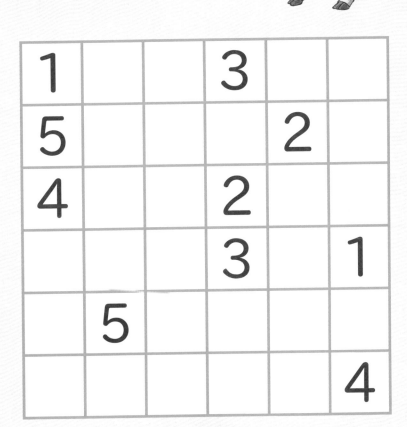

| 1 |   |   | 3 |   |   |
|---|---|---|---|---|---|
| 5 |   |   |   | 2 |   |
| 4 |   |   | 2 |   |   |
|   |   |   | 3 |   | 1 |
|   | 5 |   |   |   |   |
|   |   |   |   |   | 4 |

這話我剛剛已經說過了。

哈哈哈！

喃喃自語……

既然線和線不能相交，
那個數字要連起來只能
走那條路了……

只要知道方法，
就算數字增加也
沒什麼好怕的。

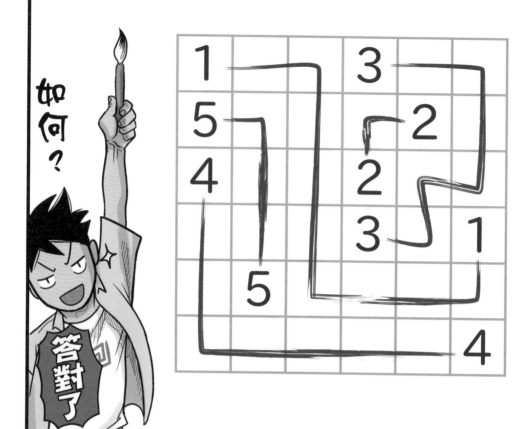

好！我們繼續前進吧！

下一個區域是……

咦！是鴨子嗎？

GO！

前往迷宮！

起點

Q1

時間限制
05:00

**Q1** 鴕鳥的羽毛顏色會依性別而不同，請問母鴕鳥的羽毛是什麼顏色？

Ⓐ 棕灰色

Ⓑ 黑色

**Q2** 鴕鳥蛋的內容物，約等於幾顆雞蛋的分量？

Ⓐ 約10顆

Ⓑ 約25顆

**Q3** 鴕鳥奔跑的速度有多快？

Ⓐ 時速約60公里

Ⓑ 時速約30公里

列印（鴕鳥①）

https://bpub.jp/a/r8vsi

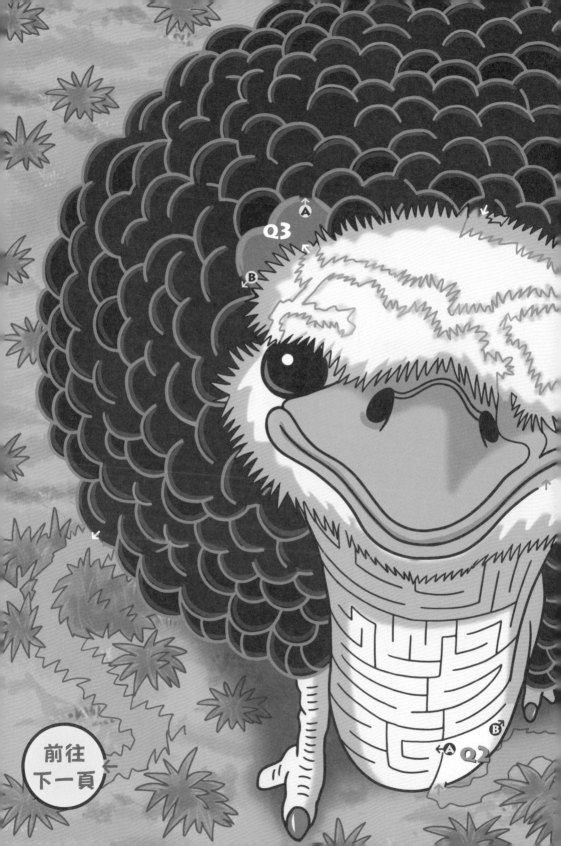

前往
下一頁

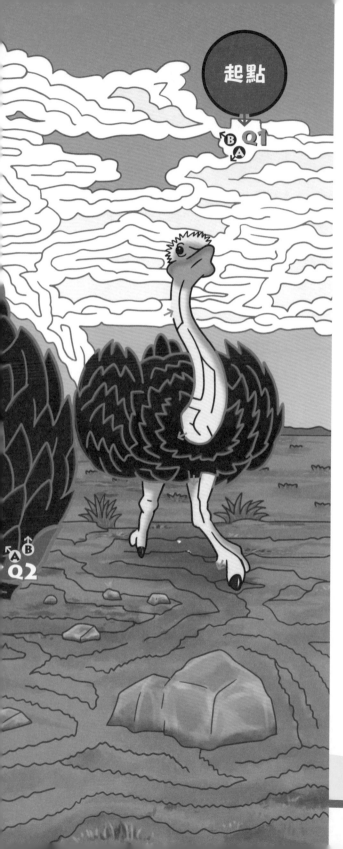

起點

Q1

B A

A B
Q2

時間限制
05:00

**Q1** 當鴕鳥遇上危險時,會如何攻擊?

Ⓐ 以鳥喙戳敵人

Ⓑ 以腳踢敵人

**Q2** 現今世界上有比鴕鳥更大的鳥類嗎?

Ⓐ 有

Ⓑ 沒有

**Q3** 鴕鳥的羽毛具有何種特性,常用在電腦的零件上?

Ⓐ 良好的吸水性

Ⓑ 不容易產生靜電

列印(鴕鳥②)

https://bpub.jp/a/r8vsi

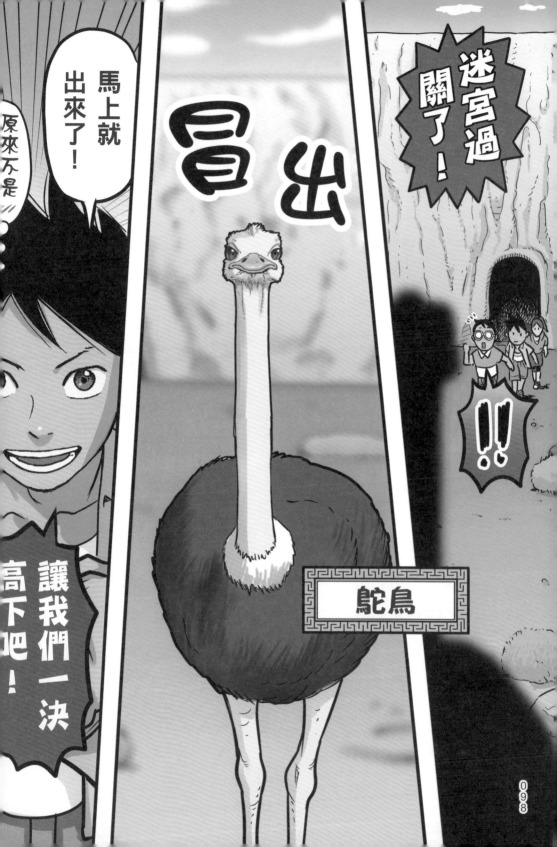

……

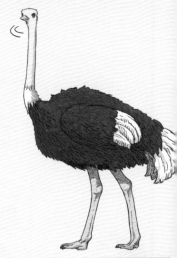

Q 下圖分別把中文字切割成4片和9片。
猜一猜，圖中的字是什麼？

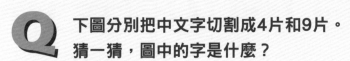

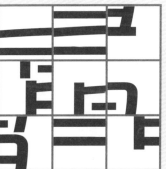

9片的未免太
難了吧！

要解開這些難題，
最大的關鍵就是必
須看得懂字。

這個提示一點
用也沒有。

動物島大冒險

答對了

你想太多了。

怎麼好像是我們正在進行的事？

「動物島大冒險」

答案是這樣吧！

沒有啦！你過獎了！

第2題！

呼～

牠說「你們真行」。

······

Q 右邊的圖形，都是根據某種規則畫出來的。參考以下三個例子，猜一猜，□內會是什麼圖形？

12　4　8　12　➡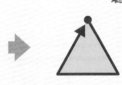

2　5　8　11　2　➡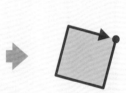

1　3　5　7　9　11　1　➡

10　4　2　8　10　➡

等等，這些數字有點眼熟……

唉？

這次的問題光看數字和圖形，恐怕是猜不出答案的。

12　4　8　12　　→

2　5　8　11　2　　→

1　3　5　7　9　11　1　→

解題的關鍵，就是時鐘的盤面，依照順序連起數字，就會變成右邊的圖形。

就出現蝴蝶結的形狀了。

**答對了**

10　4　2　8　10　　→

因此若把問題的數字連起來……

難道你以為我在騙你嗎？

這是有可能的。

呼～

**冒煙**

牠說「我肚子餓了」。

牠真的這麼說？

因為鴕鳥的大腦比眼珠子還小，所以牠可能已經忘了對決了。

難道牠的智商沒跟著提升嗎？

**冒煙**

104

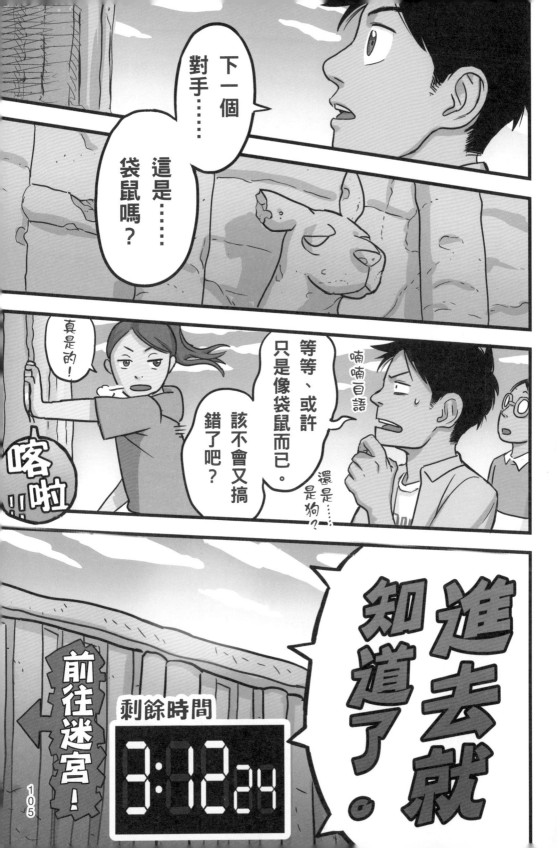

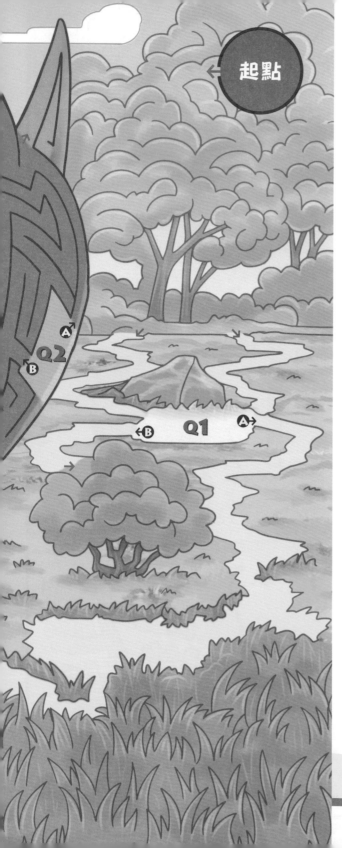

起點

時間限制
**05:00**

**Q1** 下列哪個是真實存在的袋鼠種類？

Ⓐ 西部灰袋鼠

Ⓑ 西部白袋鼠

**Q2** 剛出生的袋鼠寶寶，大約有幾公克重？

Ⓐ 5公克

Ⓑ 1公克

**Q3** 小袋鼠會在母袋鼠的口袋裡生活多久？

Ⓐ 大約250天

Ⓑ 大約25天

列印（袋鼠①）

https://bpub.jp/a/r8vsi

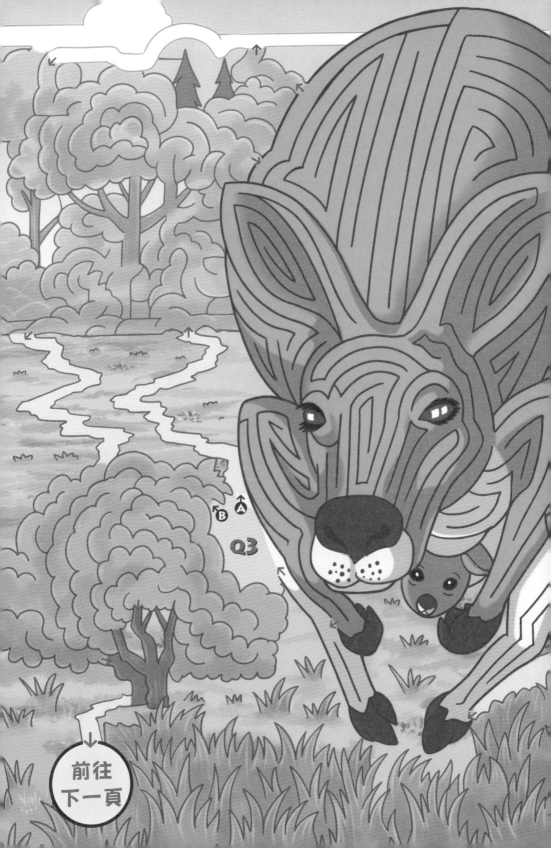

前往
下一頁

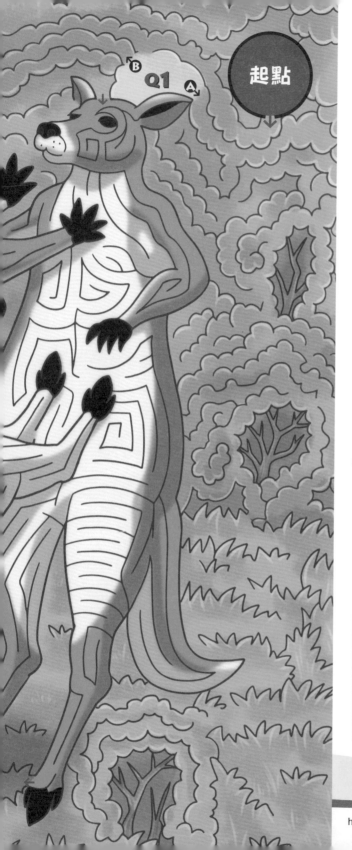

起點

**Q1** 聽說袋鼠的口袋非常臭，為什麼？

Ⓐ 儲存的食物在裡頭腐爛了

Ⓑ 小袋鼠在裡頭便溺

**Q2** 袋鼠無法朝哪個方向前進？

Ⓐ 後方

Ⓑ 斜前方

**Q3** 袋鼠沒有何種身體部位？

Ⓐ 爪子

Ⓑ 臍帶

列印（袋鼠②）

https://bpub.jp/a/r8vsi

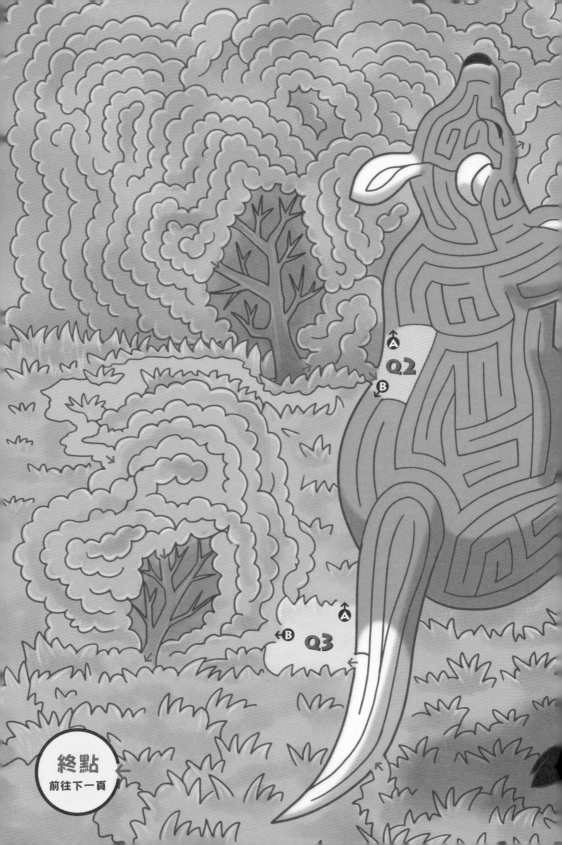

Q2

A

B

Q3

A

B

終點
前往下一頁

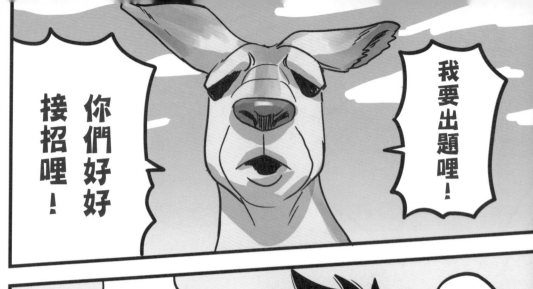

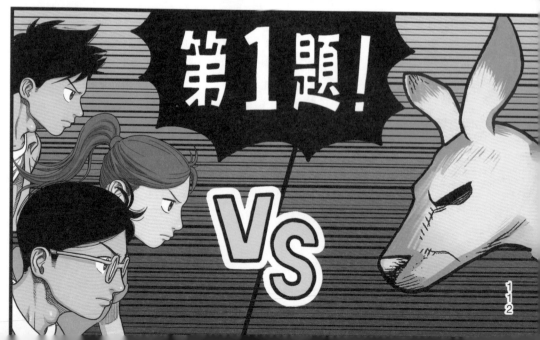

在下提出的是切割
方格的問題哩！

**Q** 依照規則將下方的大方格
切割開來。

切割成三份，每一份都必須包含
1～3的數字各1個。

| 2 | 1 | 1 |
|---|---|---|
| 3 | 1 | 2 |
| 3 | 2 | 3 |

切割成四份，每一份都必須包含1～4的數
字各1個。

| 1 | 2 | 2 | 1 |
|---|---|---|---|
| 4 | 3 | 1 | 4 |
| 1 | 3 | 4 | 3 |
| 2 | 3 | 4 | 2 |

數字相鄰的地方，
一定會被切分開來！

雖然格數增加，
但基本的思考法
是一樣的。

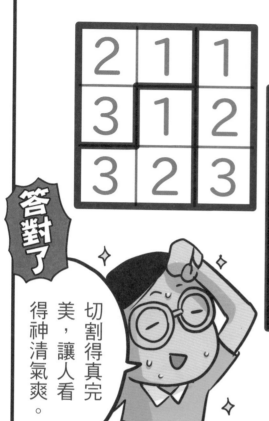

這次更加困難哩！

**Q** 依照規則將下方的大方格
切割開來。

切割成五份，每一份都必須包含
1～5的數字各1個。

| 1 | 2 | 3 | 5 | 1 |
|---|---|---|---|---|
| 1 | 4 | 4 | 4 | 2 |
| 3 | 2 | 3 | 5 | 5 |
| 5 | 2 | 3 | 5 | 2 |
| 1 | 4 | 4 | 3 | 1 |

那在下先
離開哩！

你別想偷溜！

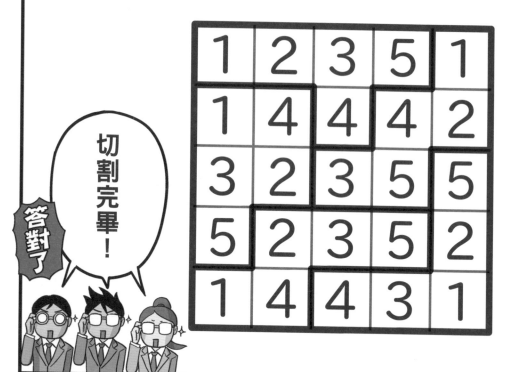

切割完畢！

答對了

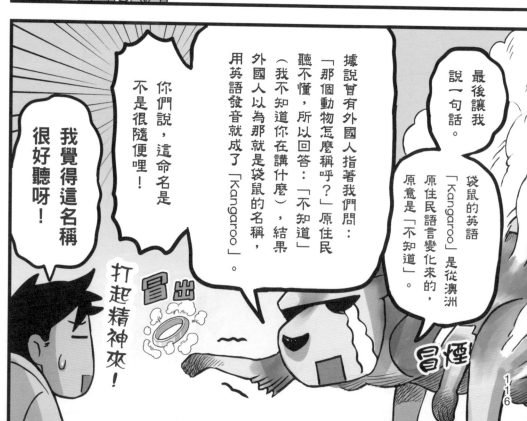

最後讓我
說一句話。

袋鼠的英語
「Kangaroo」是從澳洲
原住民語言變化來的，
原意是「不知道」。

據說曾有外國人指著我們問：
「那個動物怎麼稱呼？」原住民
聽不懂，所以回答：「不知道」
（我不知道你在講什麼），結果
外國人以為那就是袋鼠的名稱，
用英語發音就成了「Kangaroo」。

你們說，這命名是
不是很隨便哩！

我覺得這名稱
很好聽呀！

打起精神來！

冒出

冒煙

116

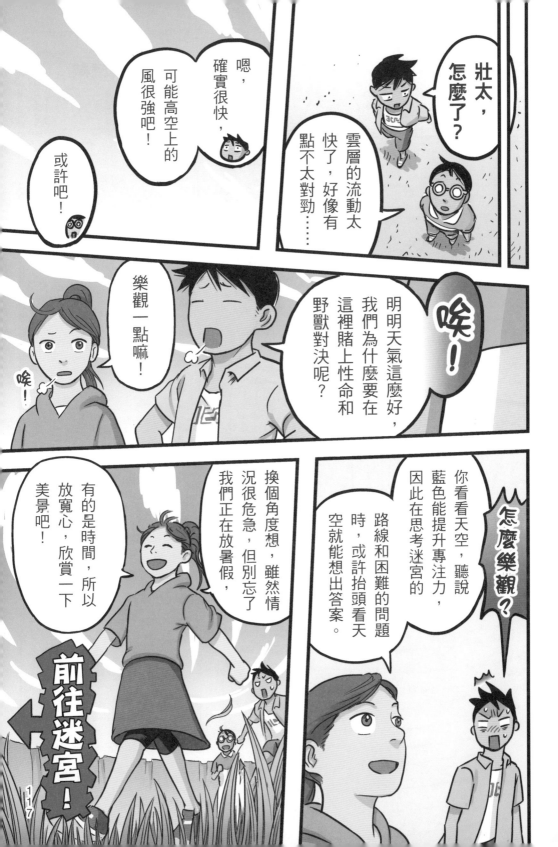

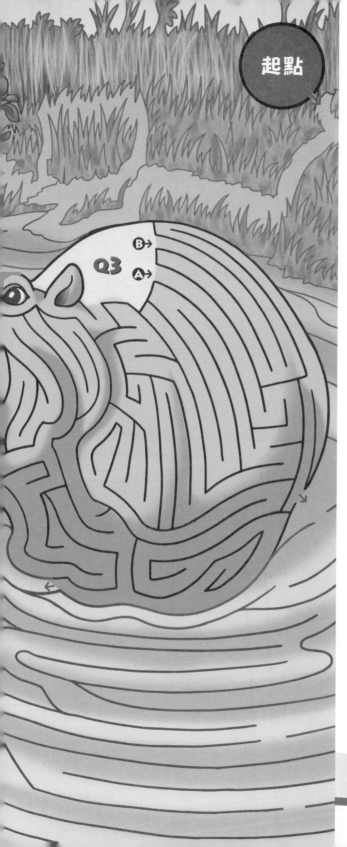

起點

時間限制
05:00

**Q1** 迷宮裡畫的是哪一種動物？

Ⓐ 河馬
Ⓑ 河牛

**Q2** 從基因來看，和這種動物關係較近的是哪種動物？

Ⓐ 鯨
Ⓑ 豬

**Q3** 這種動物有何種能力，可以讓水不進到肚子裡？

Ⓐ 能把鼻孔閉起來
Ⓑ 嘴巴裡有儲水槽

列印（河馬①）

https://bpub.jp/a/r8vsi

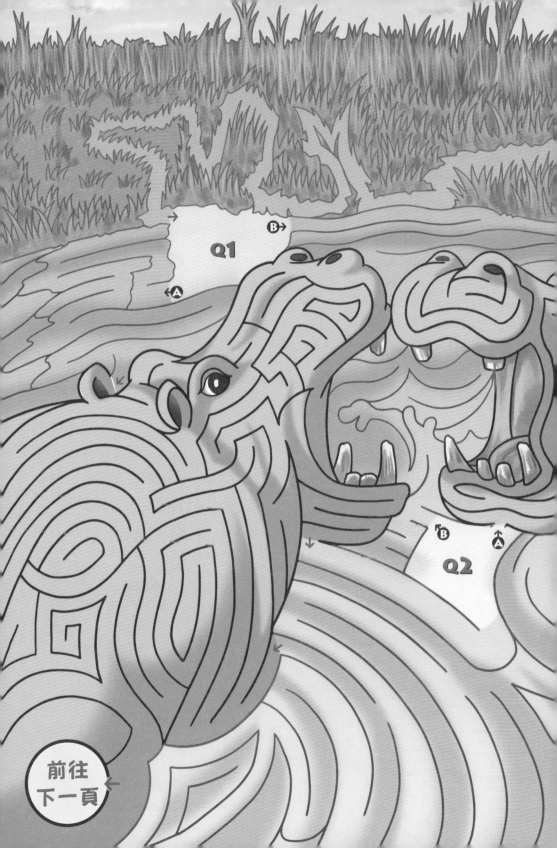

Q1

Q2

前往
下一頁

起點

**Q1** 河馬的身體會分泌一種取代汗水的黏液，這種黏液是什麼顏色？

Ⓐ 黃色

Ⓑ 紅色

**Q2** 河馬的皮膚有著什麼特徵？

Ⓐ 很薄，很容易破

Ⓑ 又厚又硬

**Q3** 河馬雖然是草食性，但偶爾也會吃肉，對嗎？

Ⓐ 是真的

Ⓑ 是假的

列印（河馬②）

https://bpub.jp/a/r8vsi

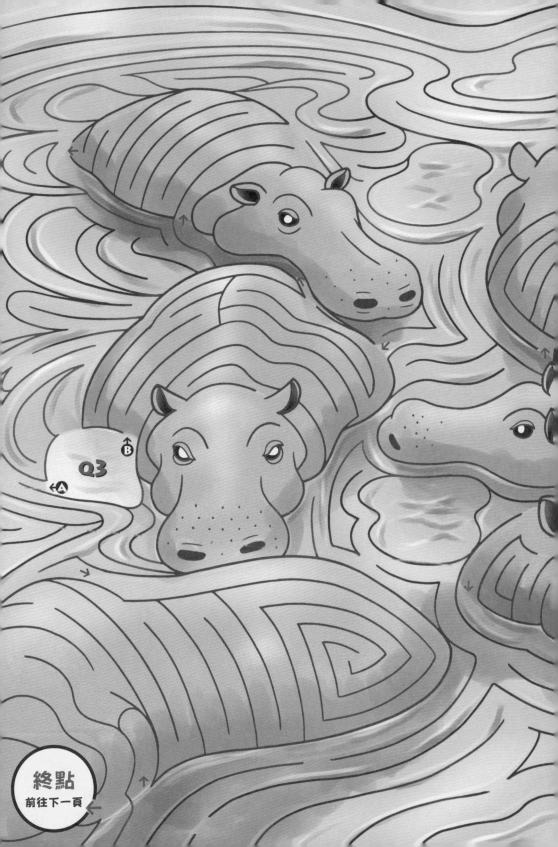

Q3

B

A

終點
前往下一頁

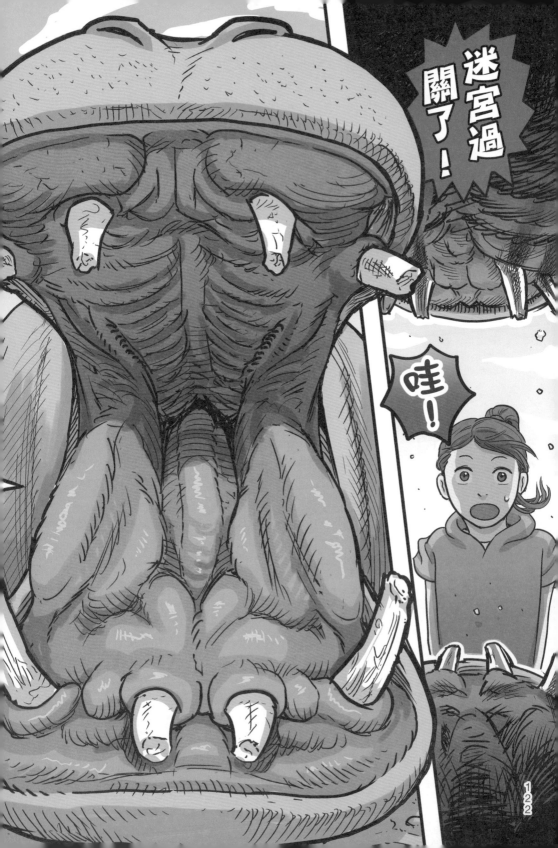

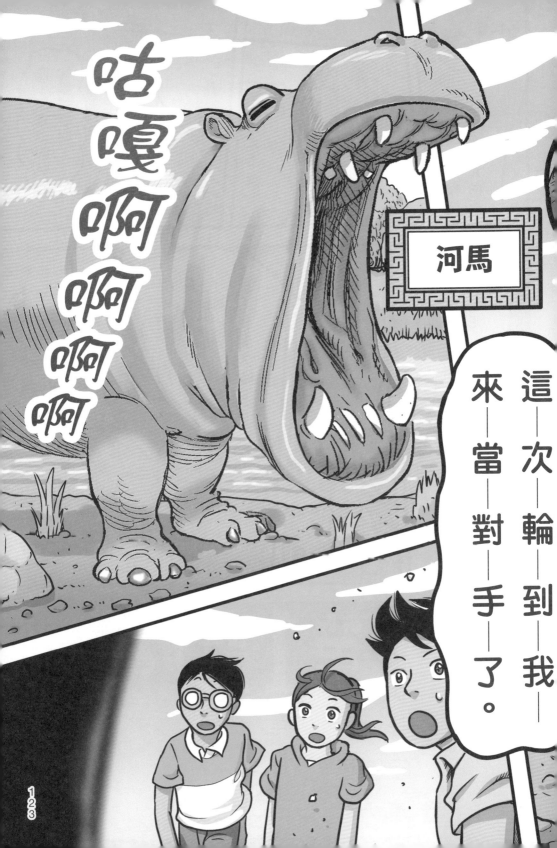

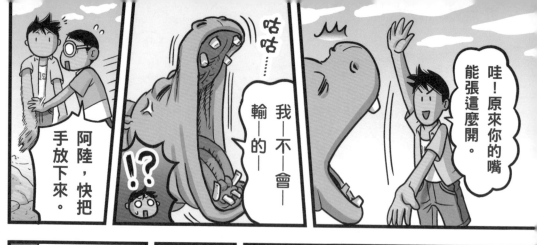

哇！原來你的嘴能張這麼開。

咕咕……我——不——會——輸——的——

阿陸，快把手放下來。

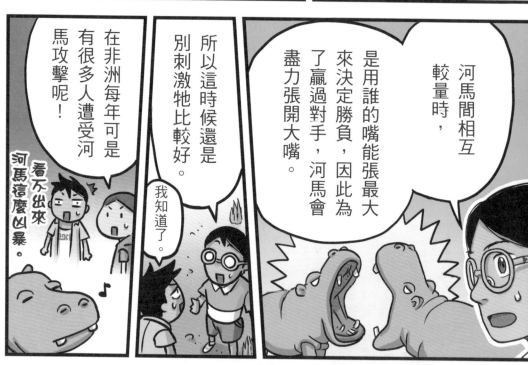

河馬間相互較量時，是用誰的嘴能張最大來決定勝負，因此為了贏過對手，河馬會盡力張開大嘴。

所以這時候還是別刺激牠比較好。

我知道了。

在非洲每年可是有很多人遭受河馬攻擊呢！

看不出來河馬這麼凶暴。

第1題！

VS

時間限制
05:00

你—們—看—得—
出—規—則—嗎？

**Q** 找出數字的排列規則，
在「？」處填入正確的數字。

| 25 | 22 | 19 | 16 | **?** | 10 |

| 1 | 2 | 4 | 8 | **?** | 32 |

| 1 | 2 | 4 | 7 | **?** | 16 |

| 1 | 4 | 9 | 16 | **?** | 36 |

不對吧！是
身高的高矮
順序吧！

對了，我們手上數
字代表「不受歡迎
的排名」。

仔細觀察相鄰數字
發生的變化，就可
以找出規則。

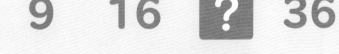

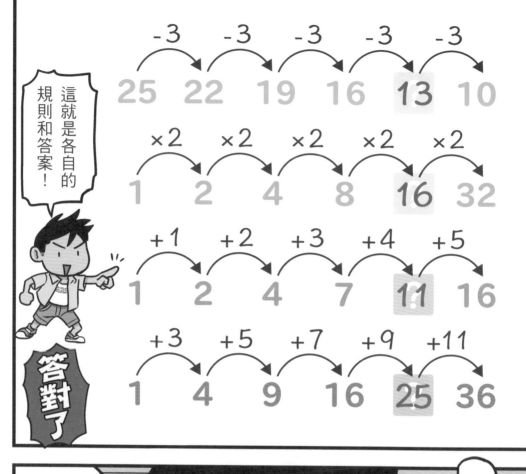

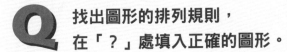 這—次—是—圖—形—的—問—題—

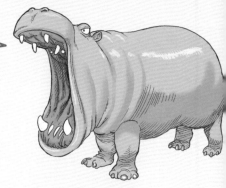

**Q** 找出圖形的排列規則，
在「？」處填入正確的圖形。

哪有差那麼多？

我們手上的順序是按照學校成績高低來排的。

這次的訣竅也是觀察相鄰圖形的變化。

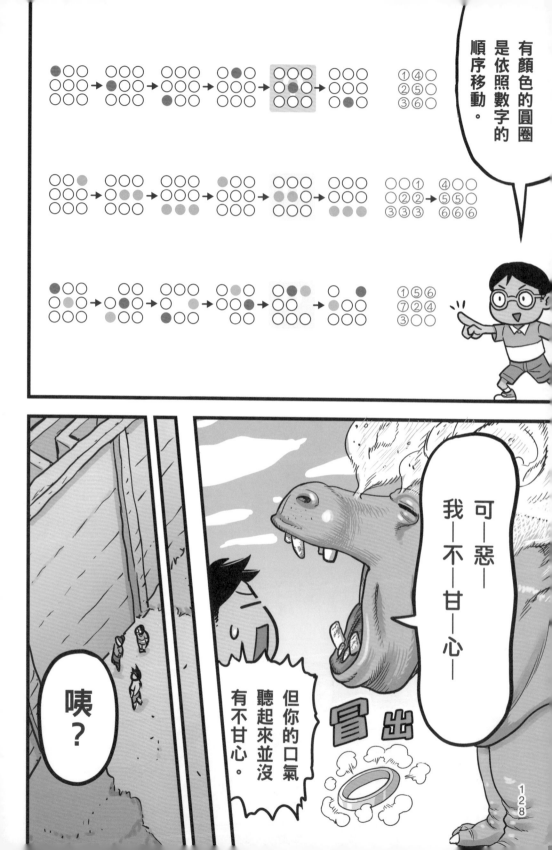

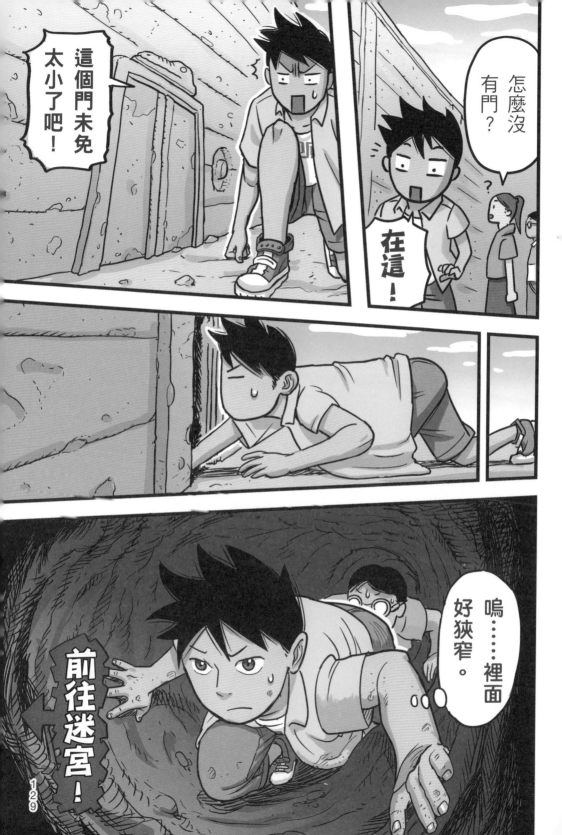

129

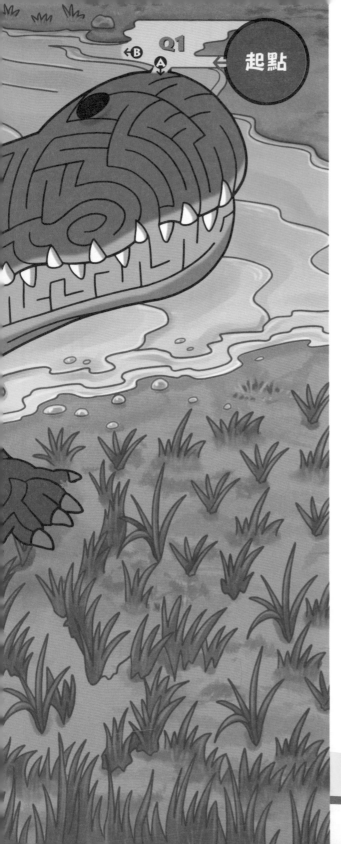

起點

Q1

**Q1** 鱷魚之間主要利用什麼方式進行溝通？

Ⓐ 尾巴

Ⓑ 叫聲

**Q2** 鱷魚的祖先大約多少年前出現在地球上？

Ⓐ 約2萬年前

Ⓑ 約2億年前

**Q3** 鱷魚的性別是依照出生前的什麼環境因素來決定？

Ⓐ 鱷魚媽媽吃的東西

Ⓑ 溫度

列印（鱷魚①）

https://bpub.jp/a/r8vsi

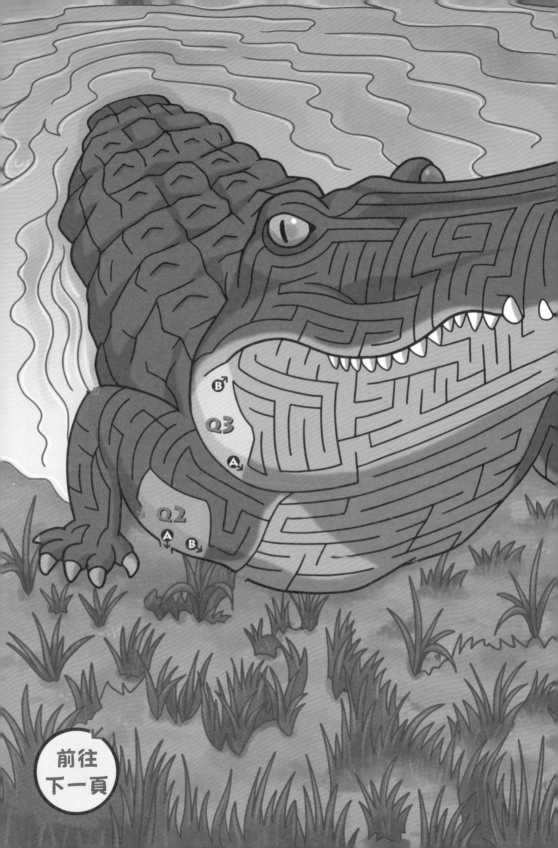

前往
下一頁

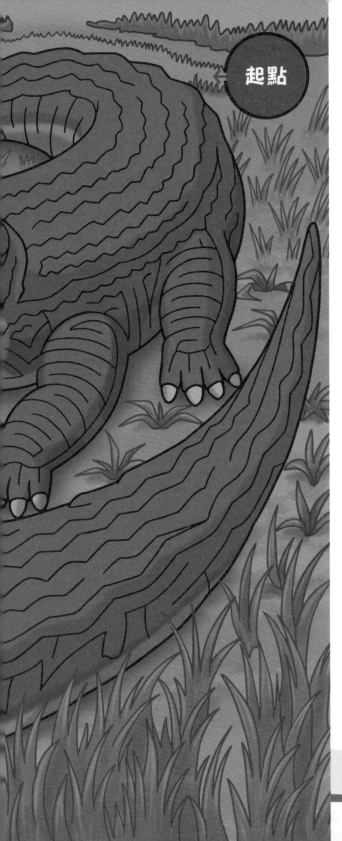

起點

時間限制
**05:00**

**Q1** 最小的鱷魚種類體長多長？

Ⓐ 1.5公尺
Ⓑ 50公分

**Q2** 鱷魚有什麼特性相當受到醫學領域的關注？

Ⓐ 能夠溶解任何東西的唾液
Ⓑ 受傷能夠立刻痊癒的免疫力

**Q3** 想讓鱷魚乖乖不動，最好的方法是什麼？

Ⓐ 把尾巴抬起來
Ⓑ 把眼睛遮住

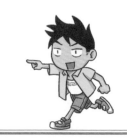

列印（鱷魚②）➡

https://bpub.jp/a/r8vsi

Q1
←B
A

Q2
A↑
←B

Q3
←B
A

終點
前往下一頁

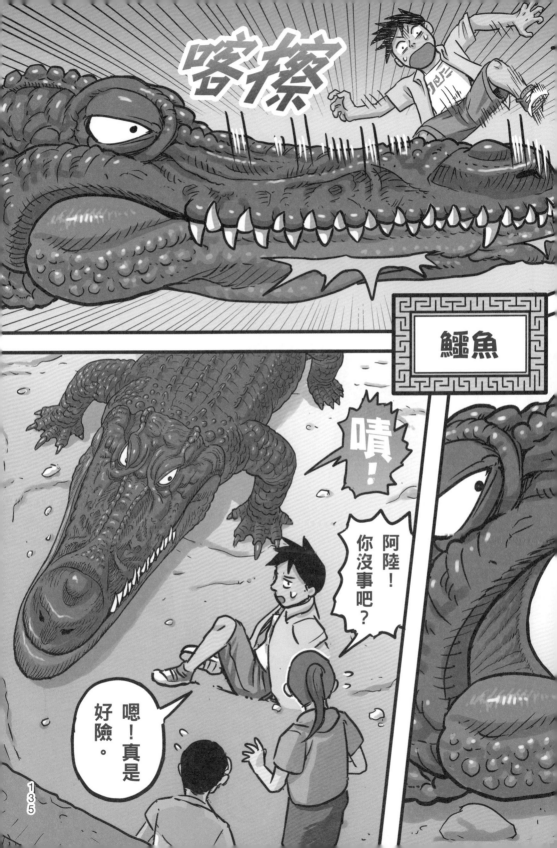

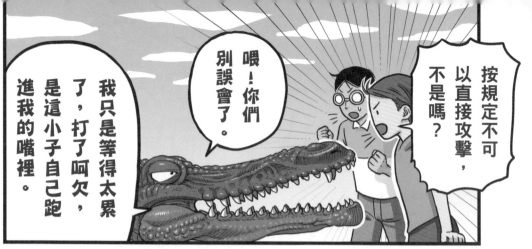

我提出的是關於
重量的問題。

**Q** 這裡有●▲■★4種不同形狀的砝碼。
根據放在天秤上的傾斜狀況，
將4種砝碼的重量排列出來。

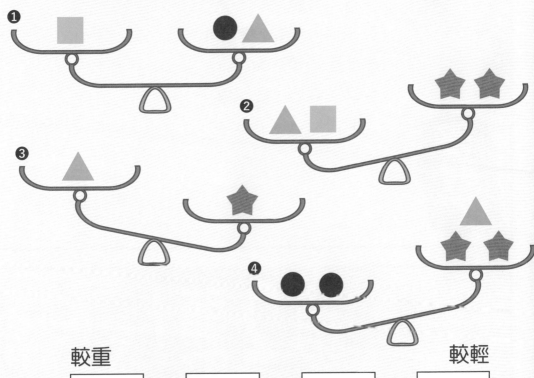

較重                                        較輕

□ ▶ □ ▶ □ ▶ □

先從較容易判
斷的天秤開始
比較吧！

事先找出一種砝碼
當作基準，會比較
容易判斷唷！

較重　　　　　　　　　　　　　　　較輕

■ ▶ ● ▶ ★ ▶ ▲

根據天秤❸，▲＜★。
再根據天秤❹，●＞★。
由此可知●＞★＞▲。
根據天秤❶，■＞●。
由此可知■＞●＞★＞▲。

答對了

小子，真有一套。

第2題！

好戲才剛要開始。

VS

這次是金幣的問題。

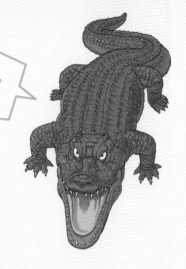

**Q** 這裡有9個裝金幣的袋子，其中有一個裝的是假金幣，比真正的金幣輕了一點點。試著找出這個袋子，但只能使用天秤2次。

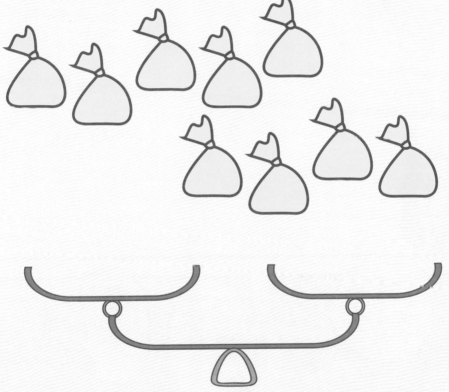

但和本書的主旨不同。

雖然很厲害！

根本不需要天秤，只要讓我看看金幣，我就能找出假的……

根據表面的質感、加工的方法等。

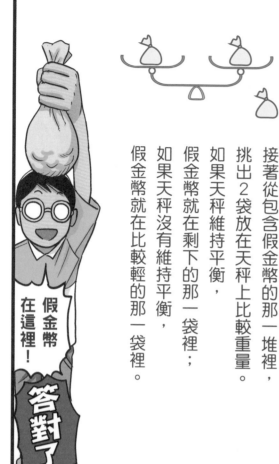

首先以3袋為一堆，共分為3堆。比較其中2堆，如果天秤維持平衡，假金幣就在剩下的那一堆裡；如果天秤沒有維持平衡，假金幣就在比較輕的那一堆裡。

接著從包含假金幣的那一堆裡，挑出2袋放在天秤上比較重量。如果天秤維持平衡，假金幣就在剩下的那一袋裡；如果天秤沒有維持平衡，假金幣就在比較輕的那一袋裡。

假金幣在這裡！

答對了

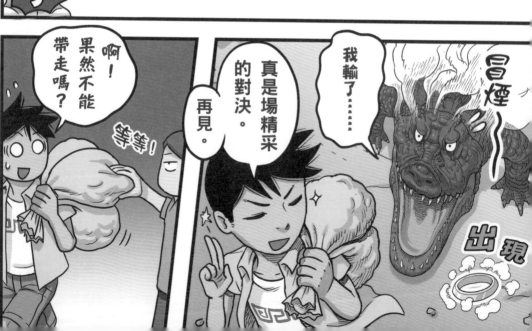

我們花太多時間在搞笑了。

時間只剩下2小時，來得及嗎？

沒那回事！

想要找出迷宮和機智問答的答案，只能仰賴專注力，

可是如果一直處於緊張的狀態，專注力的持續時間會變得非常短。

所以如果能夠一直保持輕鬆，就可以讓專注力持續非常長的時間，

因此像我們這樣沿途不斷搞笑，反而是讓專注力持續6個小時的最佳方法。

前往迷宮！真是太會說話。

万愧是壯太。

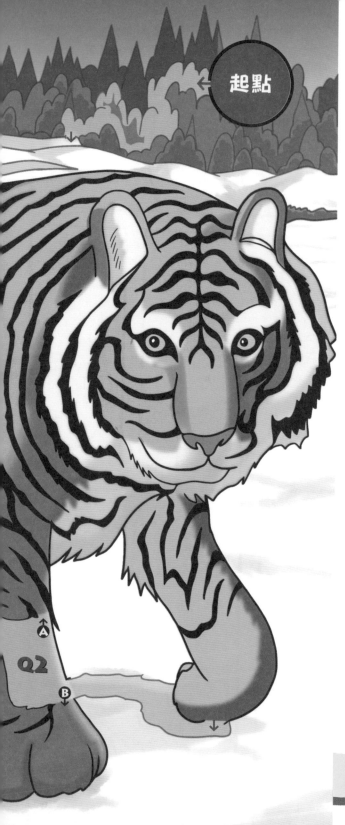

起點

**Q1** 野生的老虎和野生的獅子，有沒有可能生活在同一洲呢？

Ⓐ 有可能
Ⓑ 不可能

**Q2** 老虎生活在何種環境中？

Ⓐ 疏林莽原
Ⓑ 森林地帶

**Q3** 世界最大的貓科動物為何？

Ⓐ 老虎
Ⓑ 獅子

列印（老虎①）

https://bpub.jp/a/r8vsi

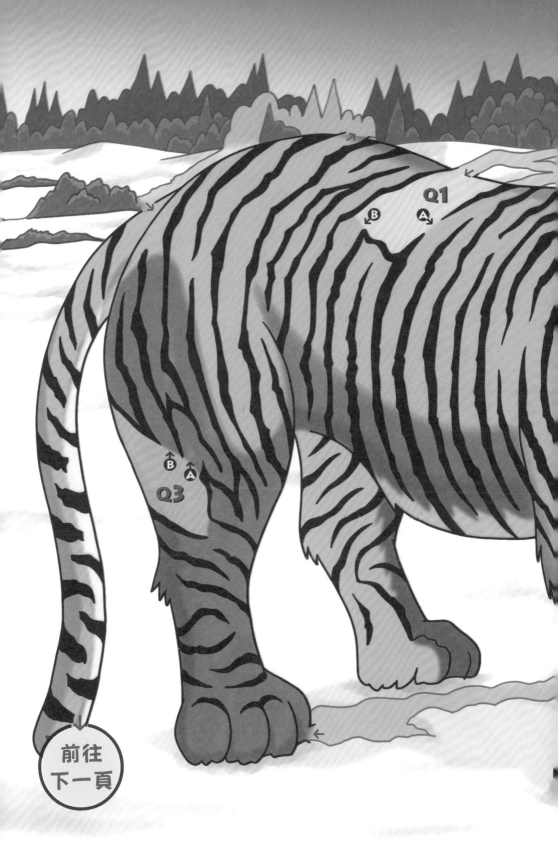

前往
下一頁

起點

Q1

Q2

時間限制
05:00

**Q1** 老虎會不會游泳呢？

Ⓐ 不會游泳

Ⓑ 會游泳

**Q2** 老虎的英文名稱「tiger」是源自什麼意思？

Ⓐ 強壯

Ⓑ 快速

**Q3** 以下關於老虎的生活方式，何者較正確？

Ⓐ 總是雌雄一起行動

Ⓑ 總是單獨行動

列印（老虎②）

https://bpub.jp/a/r8vsi

←Ⓐ

Q3

←Ⓑ

終點
前往下一頁

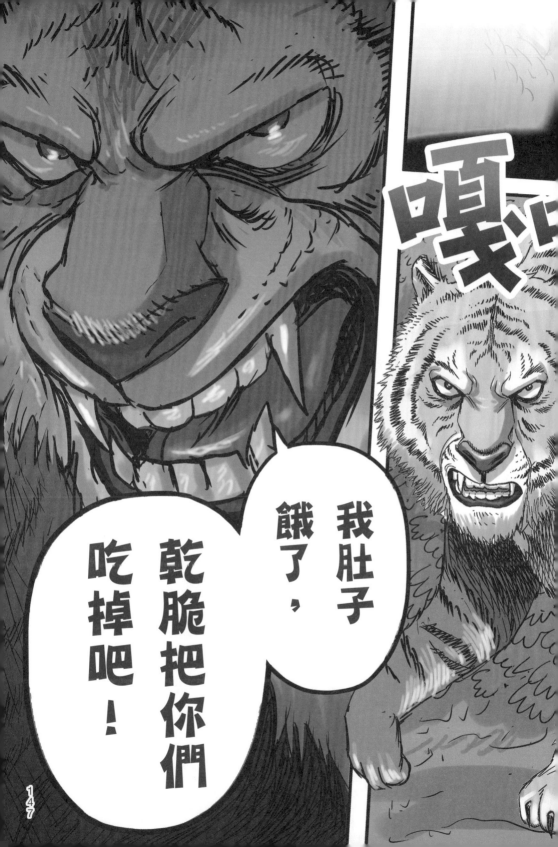

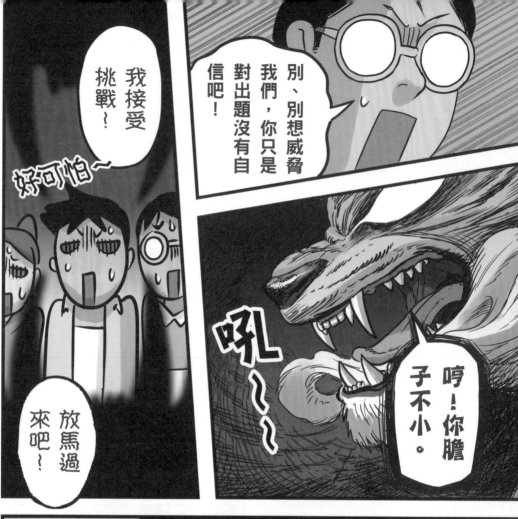

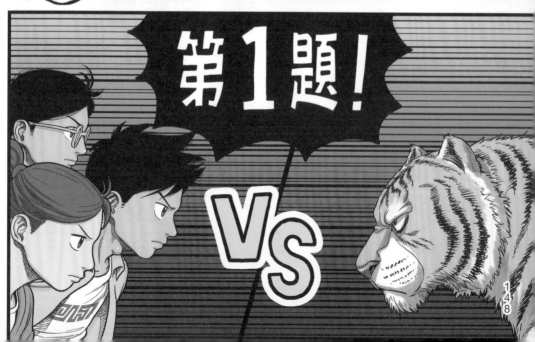

只要回答錯了，就會被我吃掉。

**Q** 相鄰數字相加，必須等於上面的數字。試著在所有空格內填入數字吧！

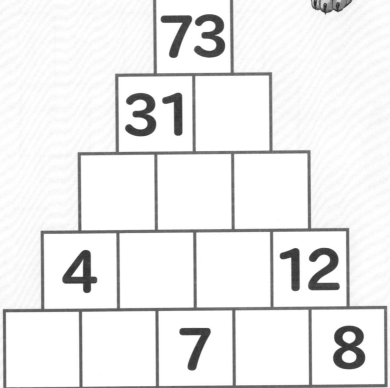

73

31

4 12

7 8

這樣不行啦！

不用怕！只要從上面慢慢算下來就行了。

149

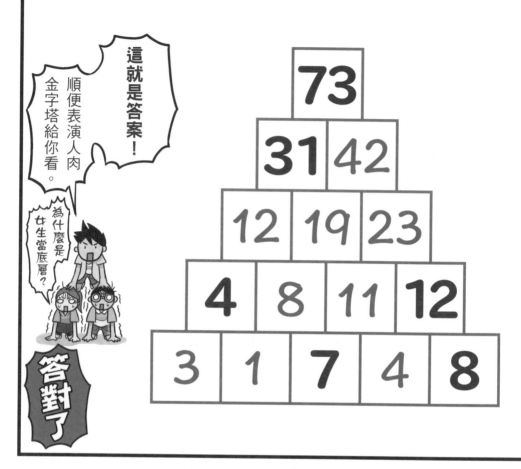

這次的題目是
倒金字塔。

**Q** 參考例題，下面數字的大小，必須在上面
兩個相鄰數字的中間。整座倒金字塔裡，
每個數字都只能使用一次。試著把所有空
格都填滿吧！

範例

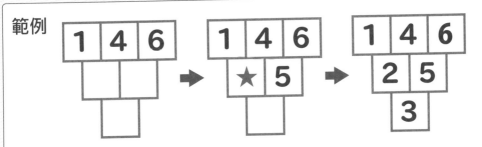

首先4和6下面的數字一定是5，而★位置的數字可能是2或3，但
如果放3，下面的數字就只能放4，如此一來就違反了每個數字只
能使用一次的規則，因此★位置的數字必須是2。

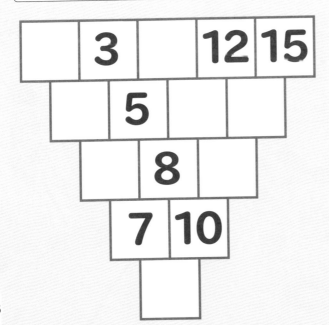

格子的數量是15格，
所以1～15的數字必
須各使用一次。

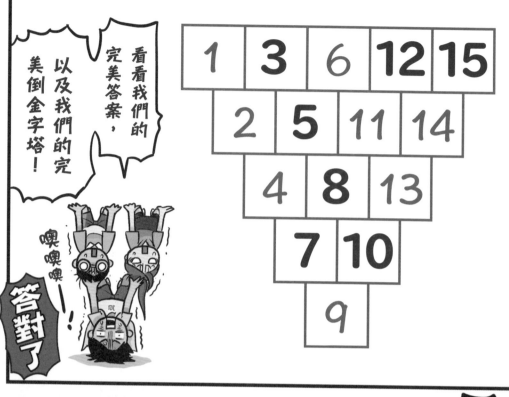

看看我們的完美答案，以及我們的完美倒金字塔！

噢噢噢——！

答對了

| 1 | 3 | 6 | 12 | 15 |
|---|---|---|----|----|
| 2 | 5 | 11 | 14 | |
| 4 | 8 | 13 | | |
| 7 | 10 | | | |
| 9 | | | | |

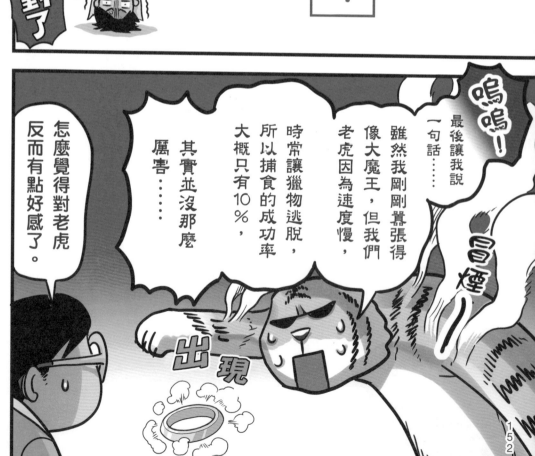

嗚嗚！

最後讓我說一句話……

雖然我剛剛囂張得像大魔王，但我們老虎因為速度慢，時常讓獵物逃脫，所以捕食的成功率大概只有10%，

其實並沒那麼厲害……

冒煙

出現

怎麼覺得對老虎反而有點好感了。

152

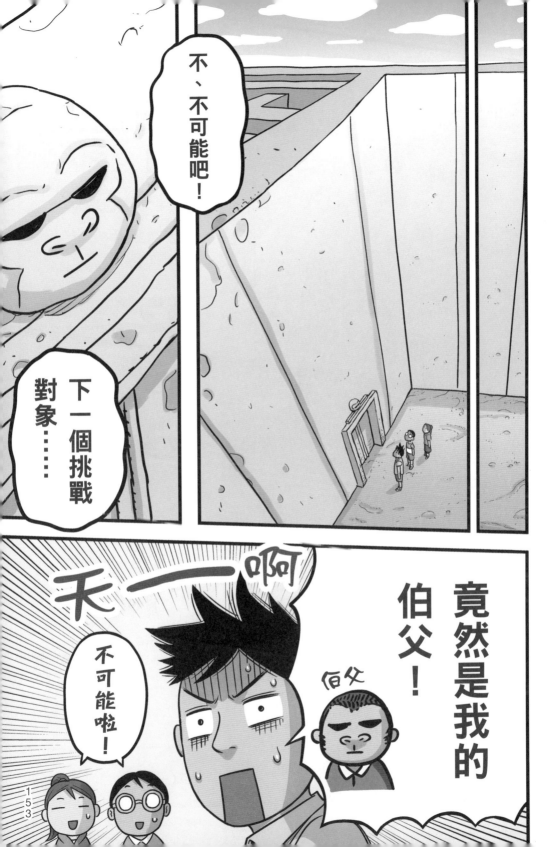

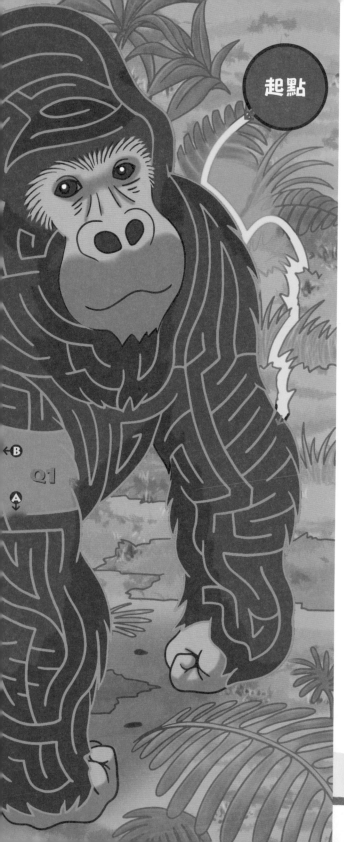

起點

時間限制
05:00

**Q1** 大猩猩和人類的嬰兒，哪一個平均體重比較重？

Ⓐ 大猩猩
Ⓑ 人類

**Q2** 大猩猩族群會設定地盤嗎？

Ⓐ 不會
Ⓑ 會

**Q3** 大猩猩對哪一種東西的忍受力很弱呢？

Ⓐ 溼氣
Ⓑ 精神壓力

列印（大猩猩①）

https://bpub.jp/a/r8vsi

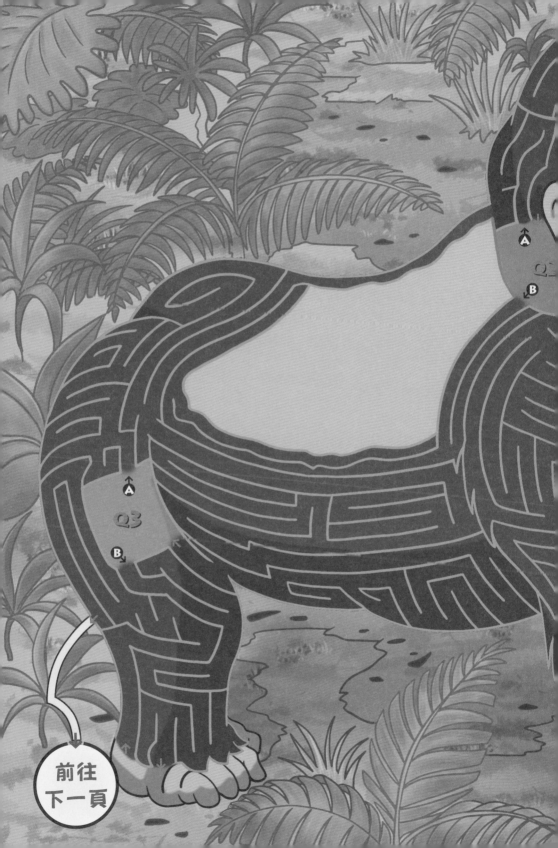

前往
下一頁

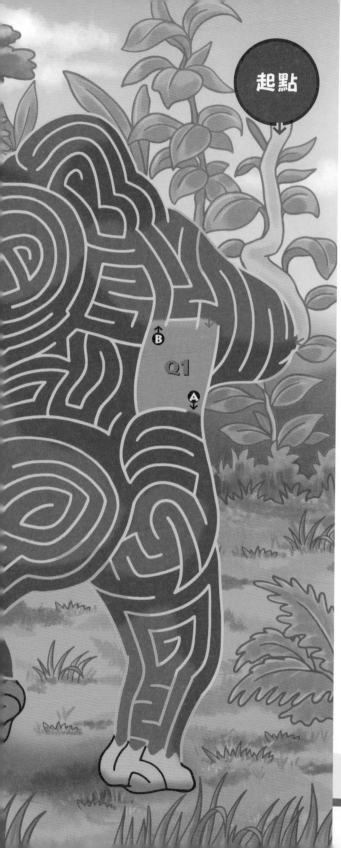

起點

Q1

**Q1** 大猩猩在吃東西時，會因開心而做出哪種動作？

Ⓐ 拍手

Ⓑ 低哼

**Q2** 大猩猩的天敵是什麼動物？

Ⓐ 豹

Ⓑ 蛇

**Q3** 10歲以上的大猩猩，體毛會產生什麼變化？

Ⓐ 背上的毛會變白

Ⓑ 頭頂會掉毛

列印（大猩猩②）

https://bpub.jp/a/r8vsi

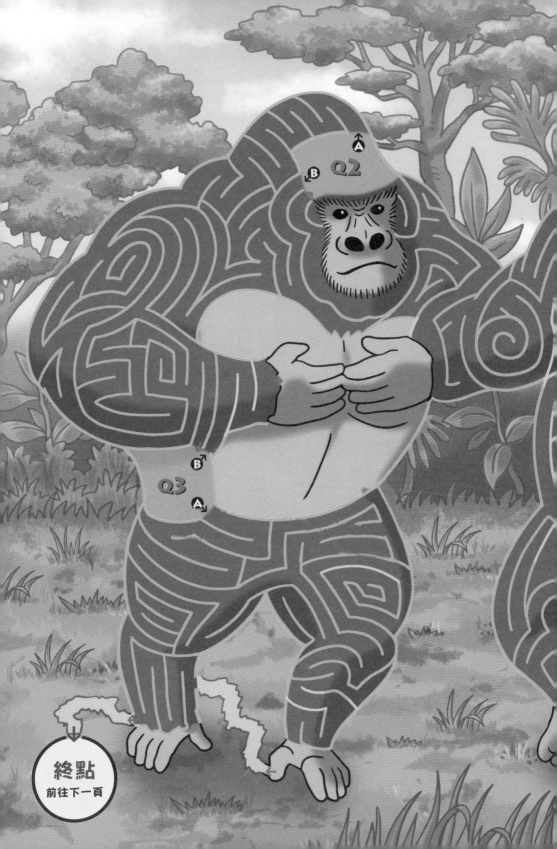

Q2
A
B

Q3
B
A

終點
前往下一頁

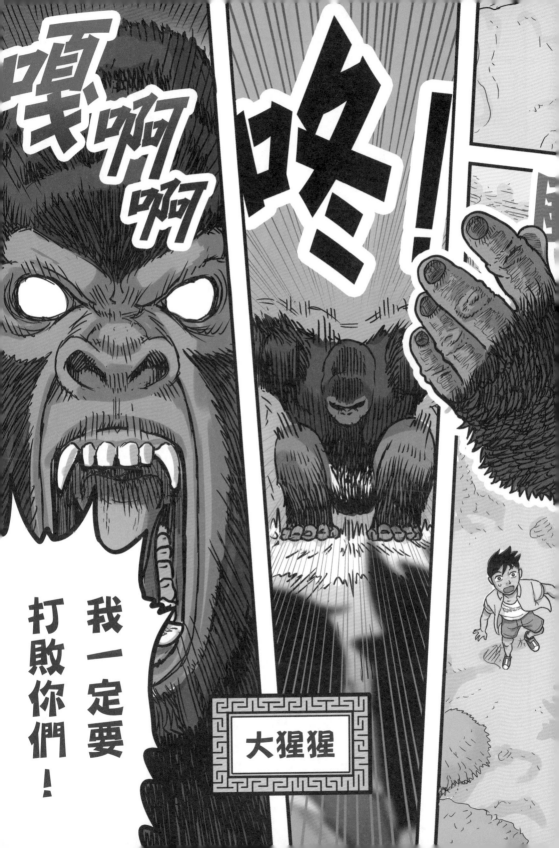

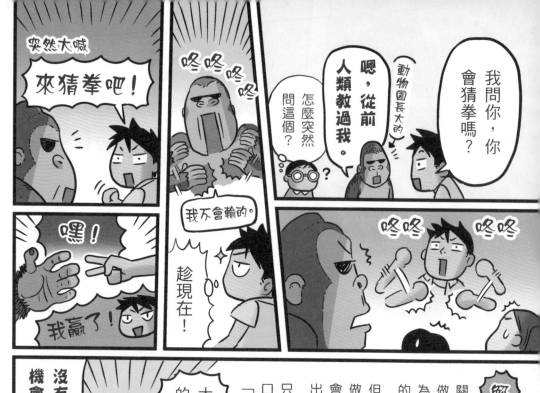

突然大喊
來猜拳吧!

咚咚咚

我問你,你會猜拳嗎?

(動物園長大的)

嗯,從前人類教過我。

怎麼突然問這個?

嘿!

我不會輸的。

趁現在!

我贏了!

咚咚 咚咚

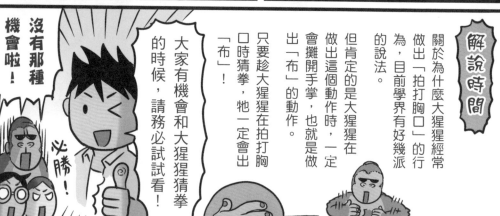

沒有那種機會啦!

解說時間

關於為什麼大猩猩經常做出「拍打胸口」的行為,目前學界有好幾派的說法。

但肯定的是大猩猩在做出這個動作時,一定會攤開手掌,也就是做出「布」的動作。

只要趁大猩猩在拍打胸口時猜拳,牠一定會出「布」!

大家有機會和大猩猩猜拳的時候,請務必試試看!

必勝!

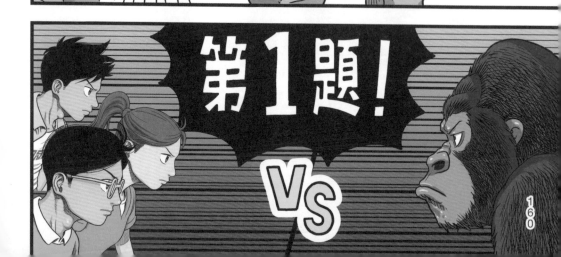

第1題!

VS

這就是我的問題。

**Q** 從起點開始，遵循數字從小到大的規則前進，最後抵達終點。

起點

| 1 | 2 | 3 | 4 | 7 |
|---|---|---|---|---|
| 2 | 7 | 6 | 5 | 6 |
| 3 | 8 | 9 | 6 | 7 |
| 4 | 5 | 10 | 7 | 8 |

終點

不能跳過任何一個數字哦！

起點 →

| 1 | 2 | 3 | 6 | 7 | 10 |
|---|---|---|---|---|---|
| 6 | 3 | 4 | 5 | 8 | 9 |
| 5 | 4 | 5 | 10 | 11 | 12 |
| 6 | 7 | 8 | 9 | 14 | 13 |
| 7 | 8 | 9 | 10 | 11 | 14 |

→ 終點

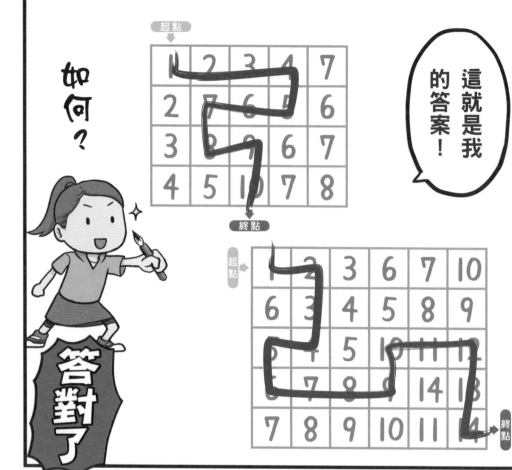

時間限制
**05:00**

下一題是爬格子
問題。嘎嘎嘎！

**Q** 從起點開始，通過所有的格子1次，
最後抵達終點，請記住灰色的格子
不能通過。

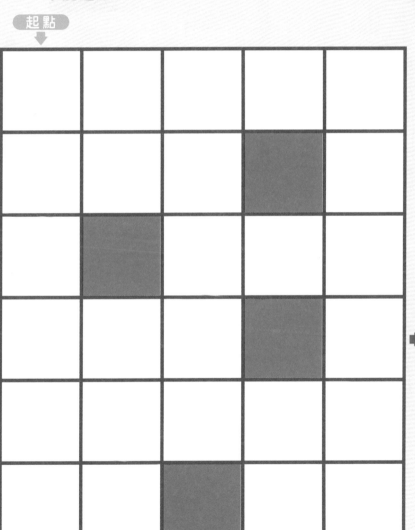

起 點

終
點

可以在4個格子聚集成正方形
的地方迴轉……

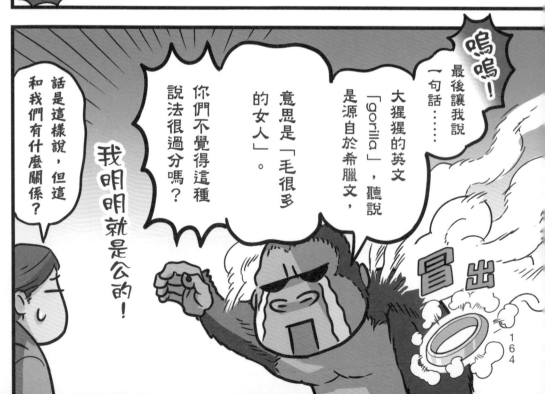

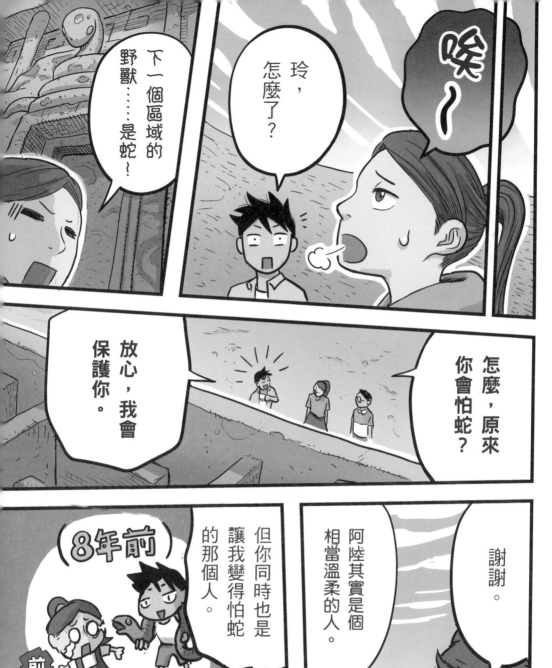

咦～

玲，怎麼了？

下一個區域的野獸……是蛇～

怎麼，原來你會怕蛇？

放心，我會保護你。

怎麼，原來你會怕蛇？

謝謝。

阿陸其實是個相當溫柔的人。

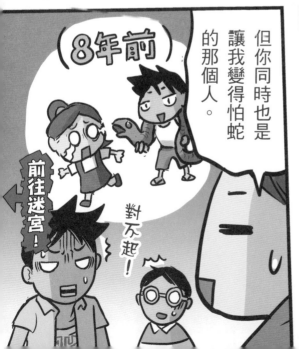

但你同時也是讓我變得怕蛇的那個人。

8年前

對不起！

前往迷宮！

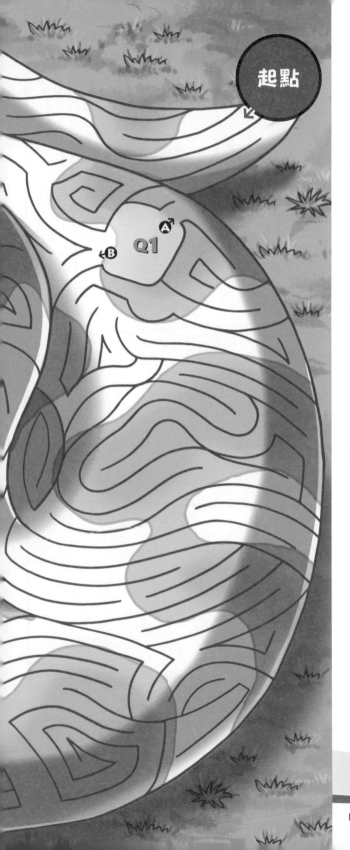

起點

**Q1** 所有種類的蛇之中，帶有毒性的蛇約占多少比例？

Ⓐ 25%

Ⓑ 70%

**Q2** 全世界最大的蛇「綠森蚺」約有多長？

Ⓐ 3～6公尺

Ⓑ 20公尺

**Q3** 據說蛇的祖先曾經擁有某種身體部位，那是什麼？

Ⓐ 四肢

Ⓑ 尾鰭

列印（蛇①）

https://bpub.jp/a/r8vsi

Q3

B A

B A

Q2

前往
下一頁

起點

**Q1** 為什麼蛇要經常吐出舌頭？

Ⓐ 為了聞出空氣中的氣味

Ⓑ 為了吸收空氣中的水分

**Q2** 蛇頭部有一種名為「窩器」的器官，那是做什麼用的？

Ⓐ 感受周遭獵物的體溫

Ⓑ 聽見周遭獵物的心跳

**Q3** 蛇看任何東西都帶有一點黃色，理由是？

Ⓐ 為了在黑暗中代替光線

Ⓑ 為了不讓光線太過刺眼

列印（蛇②）

https://bpub.jp/a/r8vsi

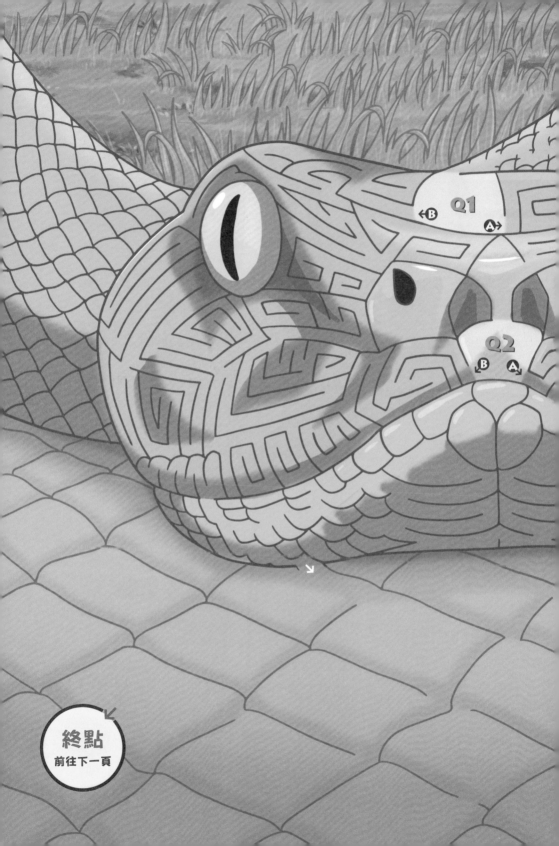

Q1 ←B  A→

Q2 B  A

終點
前往下一頁

我提出的是關於
路線的問題。

**Q** 如果要通過所有的直線，最後抵達★處，
應該以A～F哪一個方格為起點？
所有的直線只能通過一次。

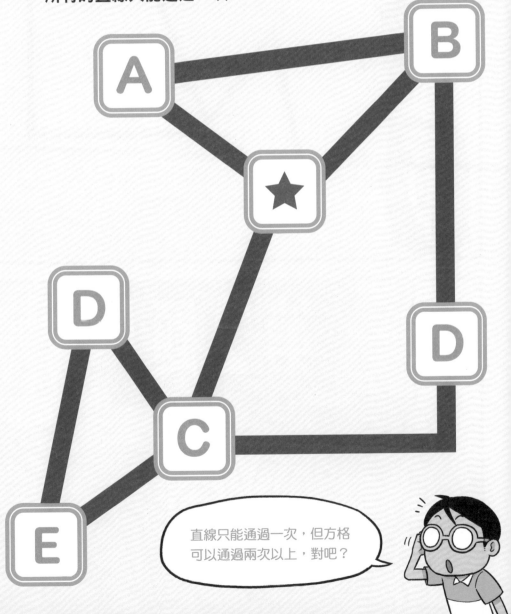

直線只能通過一次，但方格
可以通過兩次以上，對吧？

路線範例

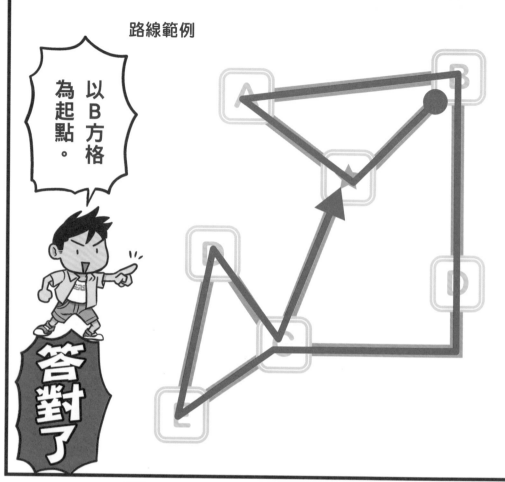

以B方格為起點。

答對了

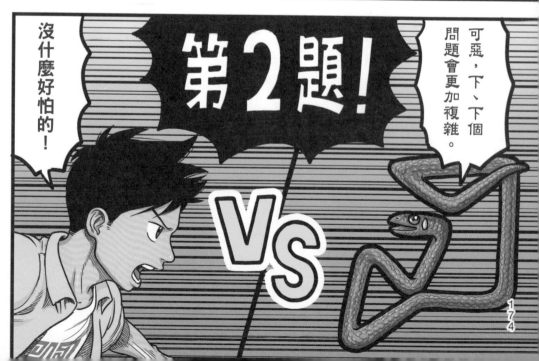

沒什麼好怕的！

第2題！

VS

可惡，下、下個問題會更加複雜。

這次讓規則更加複雜，
你們能找出答案嗎？

Q 以A、B、C的任何一個方格為起點，
並以D、E、F的任何一個方格為終點。
所有的線條都必須通過，而且不能重複，
然後回答出起點和終點分別是哪一個方格。

這次的方格也可以
通過兩次以上，另
外別忘了沒有英文
字母的方格唷！

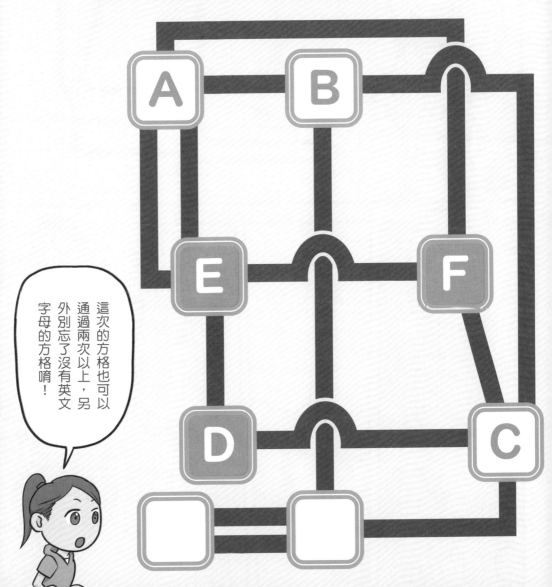

路線範例

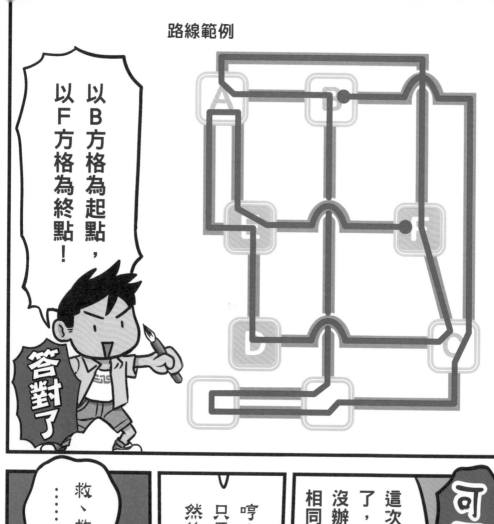

以B方格為起點，以F方格為終點！

答對了

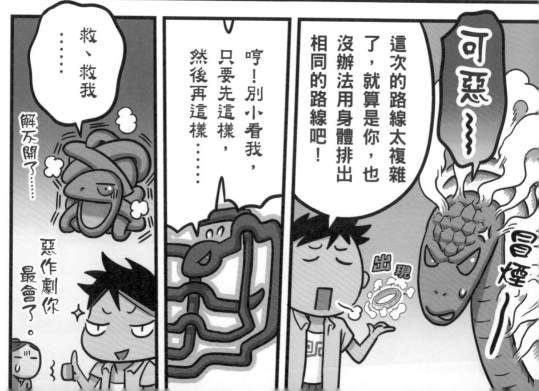

這次的路線太複雜了，就算是你，也沒辦法用身體排出相同的路線吧！

可惡～～

哼！別小看我，只要先這樣，然後再這樣……

出現

冒煙！

救、救我……

解不開了……

惡作劇你最會了。

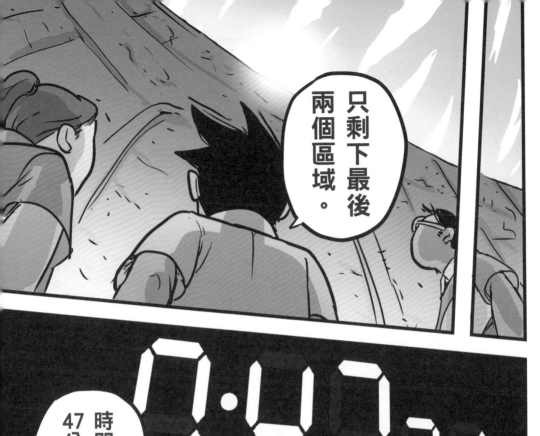

只剩下最後兩個區域。

時間也只剩下47分鐘……

我們上吧！

前往迷宮！

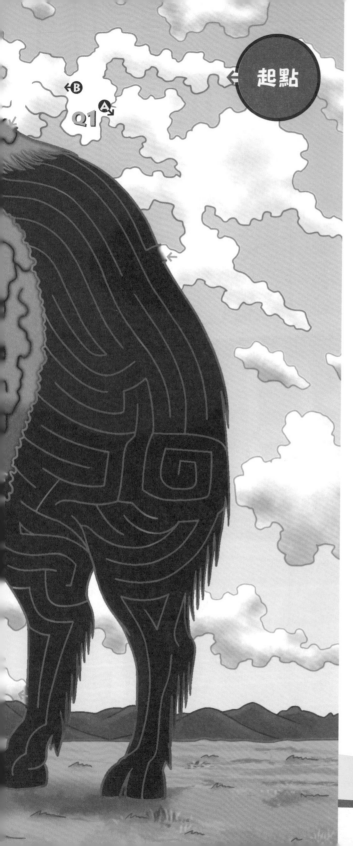

起點

←B

Q1 A

時間限制
**05:00**

**Q1** 野牛每天必須進食幾次？

Ⓐ 1天5次

Ⓑ 2天才1次

**Q2** 關於野牛的生活方式，以下何種描述是對的？

Ⓐ 擁有地盤，會在同地方長期生活

Ⓑ 會不斷移動

**Q3** 剛出生的野牛寶寶，體毛是什麼顏色？

Ⓐ 黑色

Ⓑ 紅棕色

列印（野牛①）

https://bpub.jp/a/r8vsi

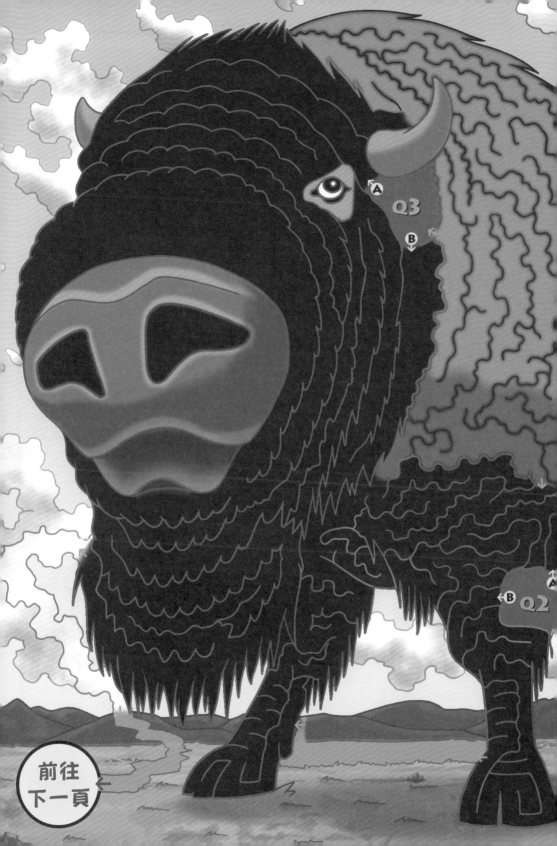

A

Q3

B

B Q2

前往
下一頁

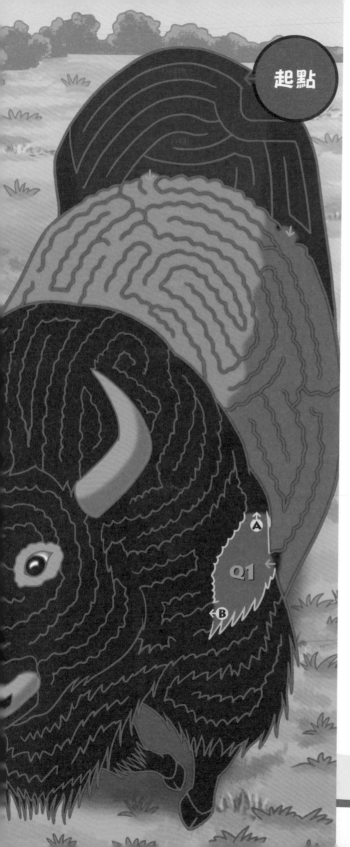

起點

時間限制
05:00

**Q1** 野牛可以跳得多高？

Ⓐ 大約2公尺

Ⓑ 大約50公分

**Q2** 哪個國家以野牛作為象徵國家的動物（國獸）？

Ⓐ 美國

Ⓑ 肯亞

**Q3** 母野牛頭上有沒有角？

Ⓐ 有

Ⓑ 沒有

列印（野牛②）

https://bpub.jp/a/r8vsi

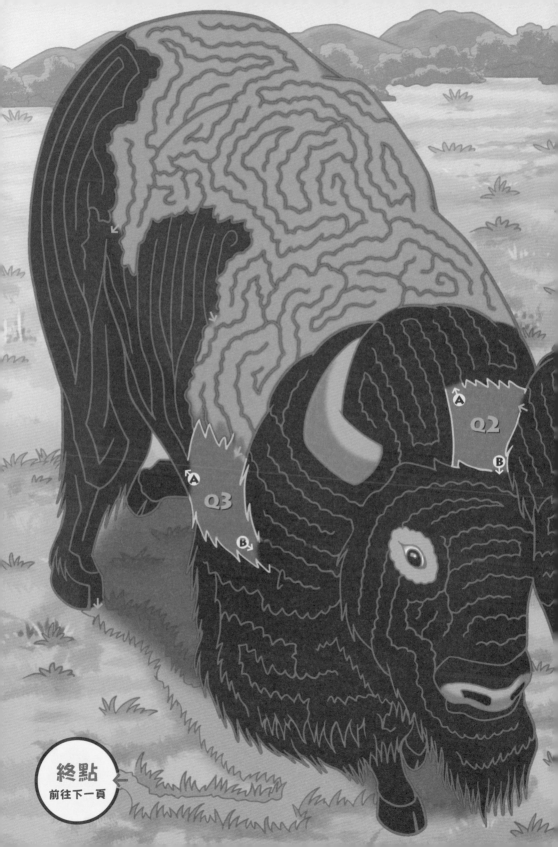

Q2

Q3

A

B

A

B

終點
前往下一頁

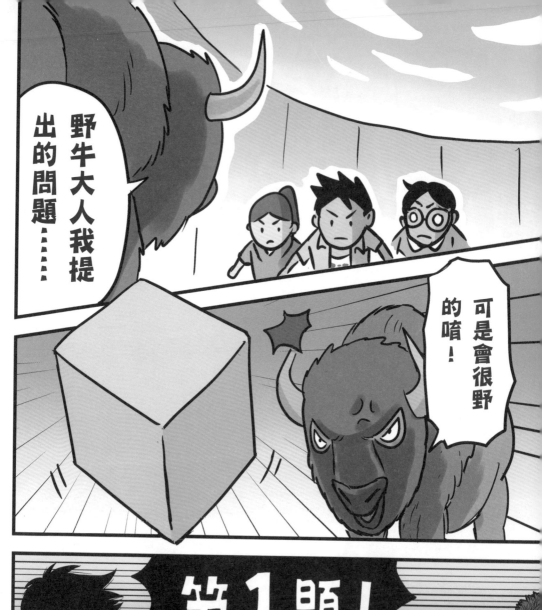

時間限制 05:00

這是關於展開圖的問題！

**Q** 以下有哪些展開圖在組合之後，會變成像範例這樣的立方體？

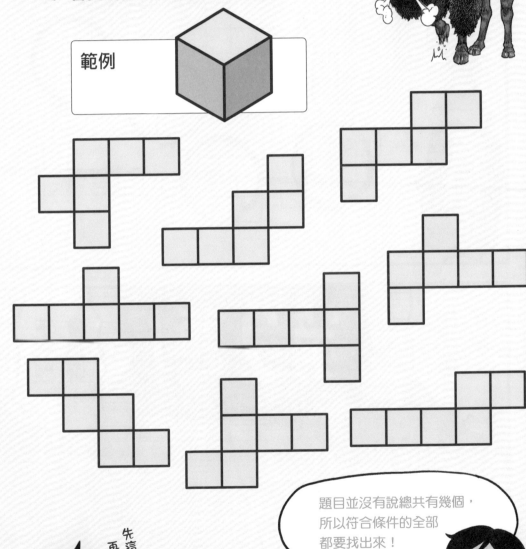

範例

題目並沒有說總共有幾個，所以符合條件的全部都要找出來！

先這樣折，再那樣折……

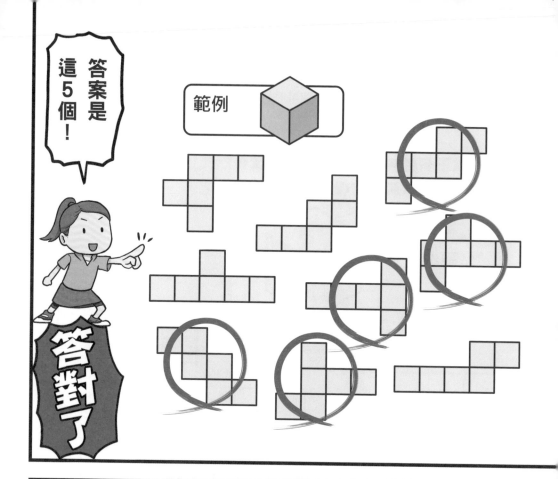

這次是加入了圖案
的圖形問題！

**Q** 把範例的展開圖組合起來，就會變成以下這些立方體。但其中有2個立方體是錯的，試著把它們找出來！

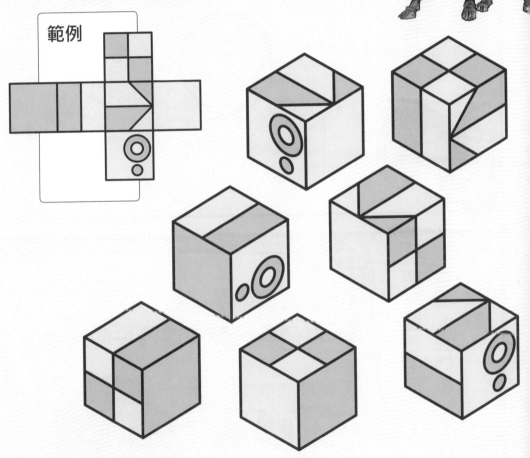

範例

我的頭 好痛……

要仔細觀察圖案的方向，才能找出錯的立方體！

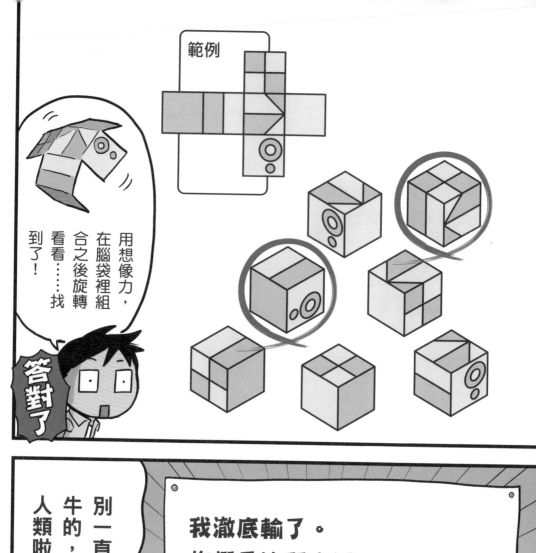

範例

用想像力，在腦袋裡組合之後旋轉看看……找到了！

答對了

別一直野牛野牛的，我們是人類啦！

我澈底輸了。
你們是比野牛還野牛的野牛！

出現

冒煙～

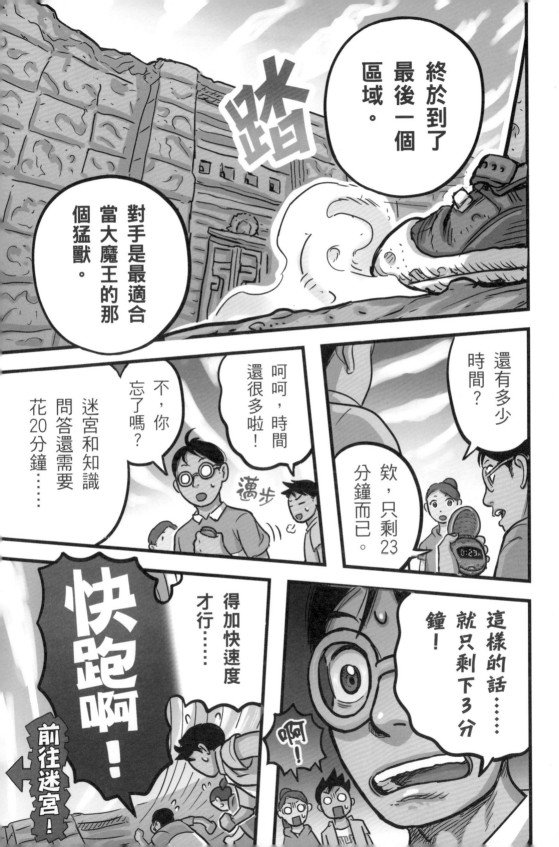

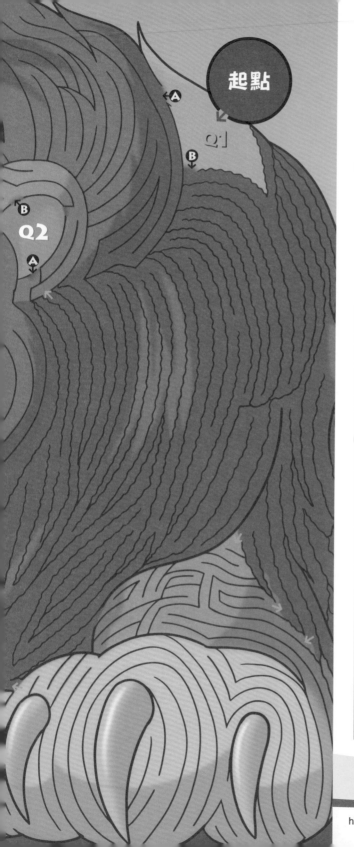

起點

## Q1
主要負責進行狩獵的是公獅子還是母獅子？

Ⓐ 公獅子
Ⓑ 母獅子

## Q2
獅子狩獵成功機率有多大？

Ⓐ 大約70%
Ⓑ 不到30%

## Q3
母獅子奔跑時的最高時速大約是多快？

Ⓐ 時速50公里
Ⓑ 時速80公里

列印（獅子①）

https://bpub.jp/a/r8vsi

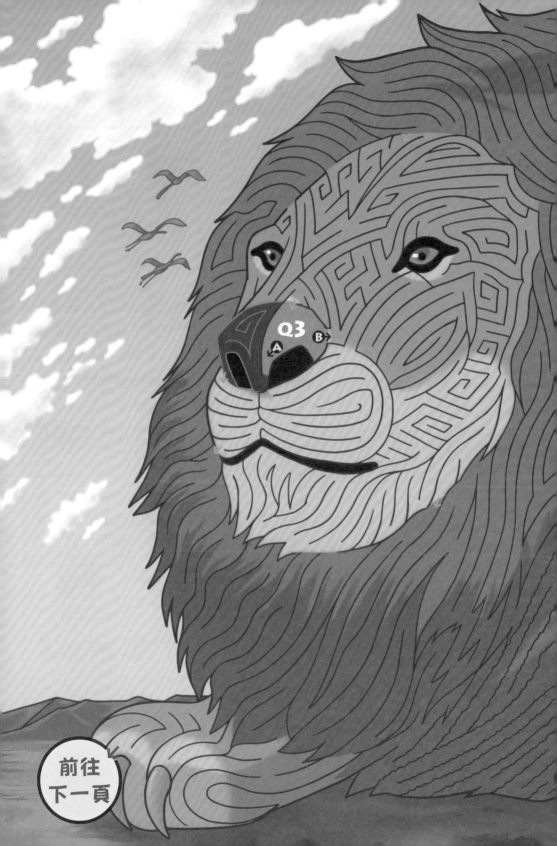

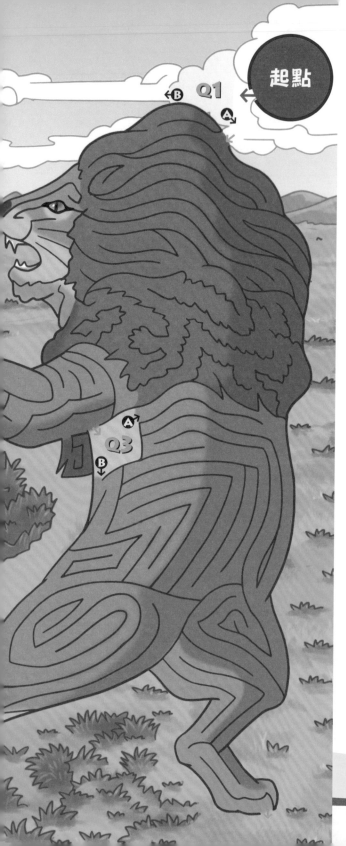

起點

← B　Q1　←

A

時間限制
05:00

**Q1** 什麼形狀的斑紋只會在小獅子身上看見呢？

Ⓐ 線條

Ⓑ 斑點

**Q2** 獅子之間想要互相表示友好時，會做出什麼動作？

Ⓐ 以頭部在對方身上摩擦

Ⓑ 將雙方的尾巴纏在一起

**Q3** 除了非洲，世界上還有哪裡有野生的獅子？

Ⓐ 美國

Ⓑ 印度

A→

Q3

B↓

列印（獅子②）

https://bpub.jp/a/r8vsi

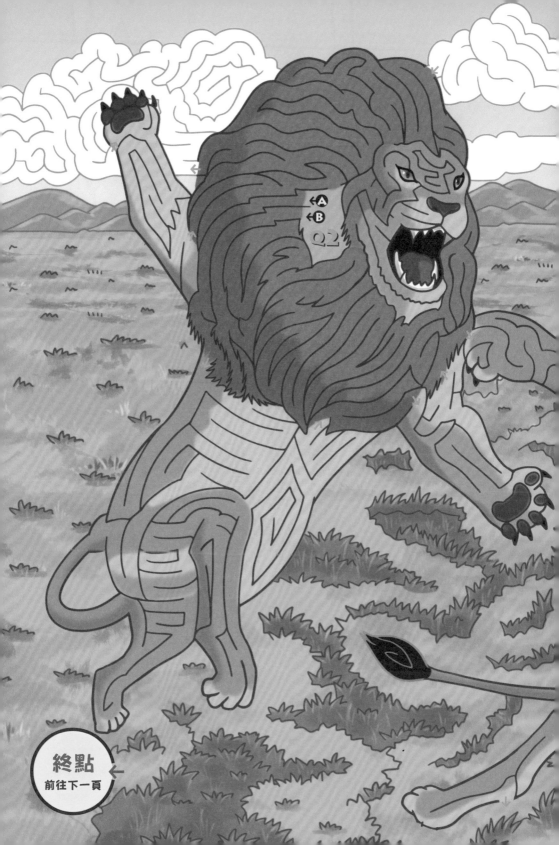

「獅群」的英文是「pride」，另外一個意思是「尊嚴」。

作為獅群領袖的公獅子，如果被其他公獅打敗，不僅原本統治的「獅群」會被奪走，也會失去「尊嚴」。

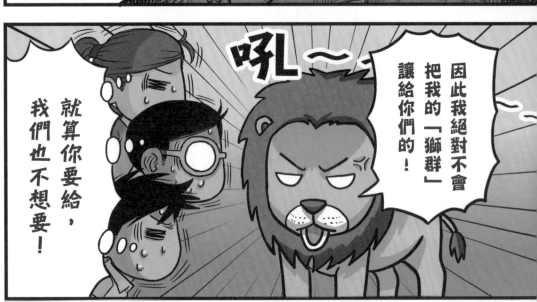

因此我絕對不會把我的「獅群」讓給你們的！

就算你要給，我們也不想要！

吼∼

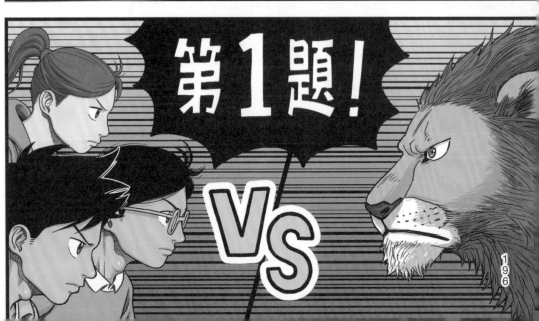

第1題！

VS

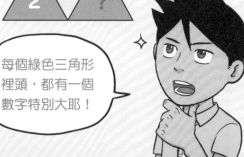

你們能找出規則嗎？

**Q** 三角形中的所有數字都依循著某種規則。
分別找出綠色三角形和藍色三角形的規則，填入
「？」處的數字。

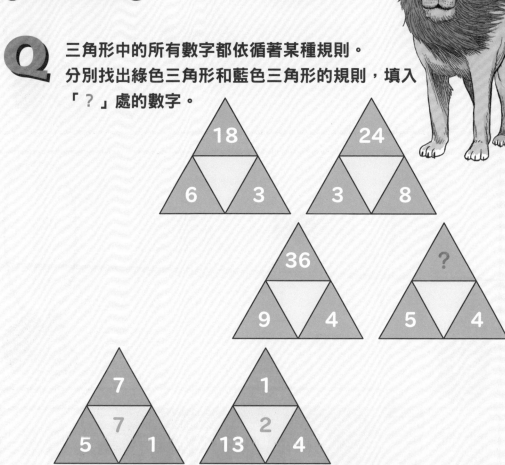

阿陸竟然
能發現這
一點！

每個綠色三角形
裡頭，都有一個
數字特別大耶！

兩種顏色的三角形規則和答案是……

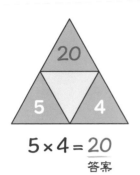

$$5 \times 4 = \underline{20}$$
答案

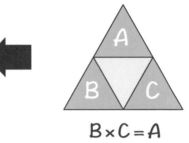

$$B \times C = A$$

全部加起來都是20！

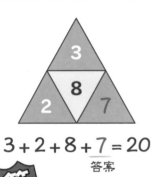

$$3 + 2 + 8 + \underline{7} = 20$$
答案

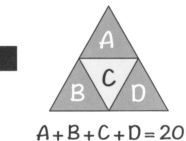

$$A + B + C + D = 20$$

答對了

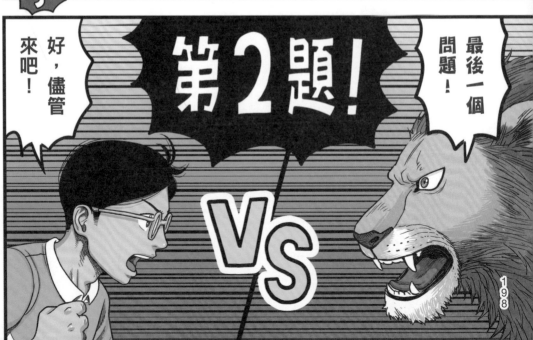

第2題！

VS

最後一個問題！

好，儘管來吧！

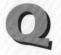
這是賭上尊嚴的最後一個問題。

**Q** 圖形中的所有數字都依循著某種規則，找出規則，填入「？」處的數字。

或許可以觀察一下和鄰排數字的關係。

聽說公獅子因為要捍衛地盤，所以壽命都很短，很少能活超過10年以上。

獅子雖然是「百獸之王」，但也很辛苦呢！

唔……！

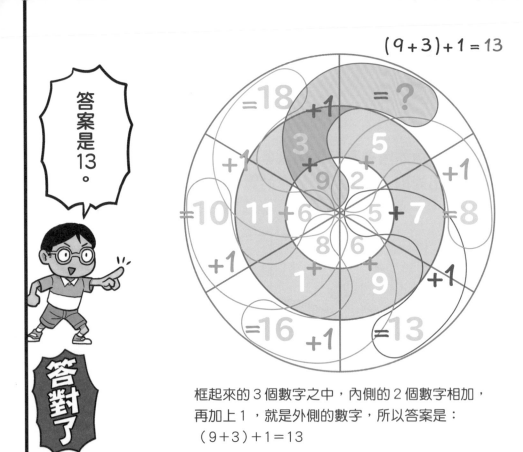

$(9+3)+1=13$

答案是13。

答對了

框起來的3個數字之中，內側的2個數字相加，
再加上1，就是外側的數字，所以答案是：
$(9+3)+1=13$

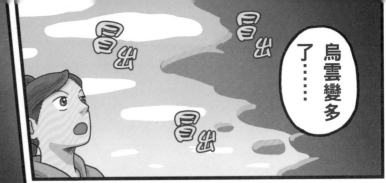

烏雲變多了⋯⋯

冒出 冒出 冒出 冒出

閃光！

哇！ 圓環⋯⋯⋯

你們竟然解開了所有的謎題。

竟然自己聚集在一起。

嗚嗚

變成一座人面獅身獸的黃金像！

嘩嚕嚕

噹 噹

噢

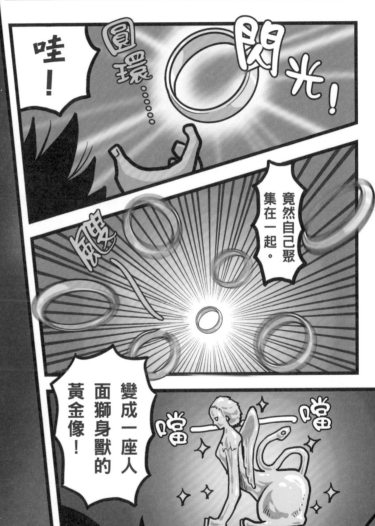

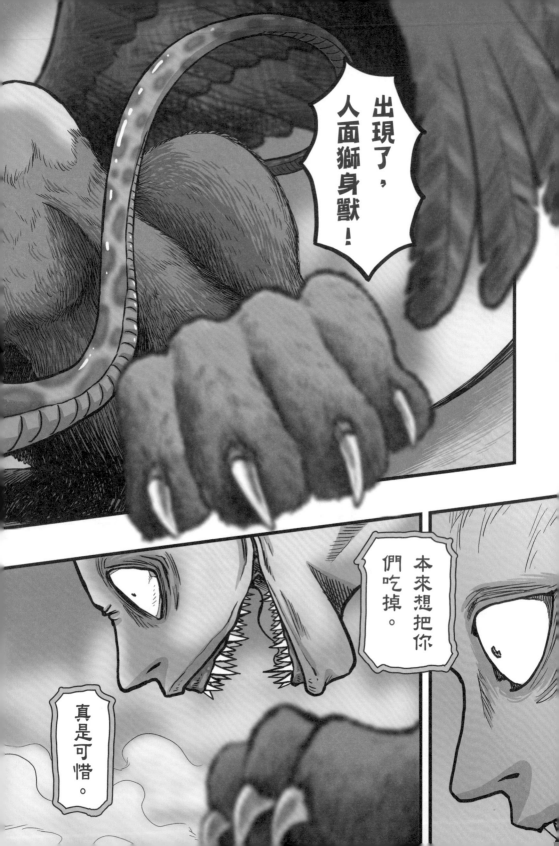

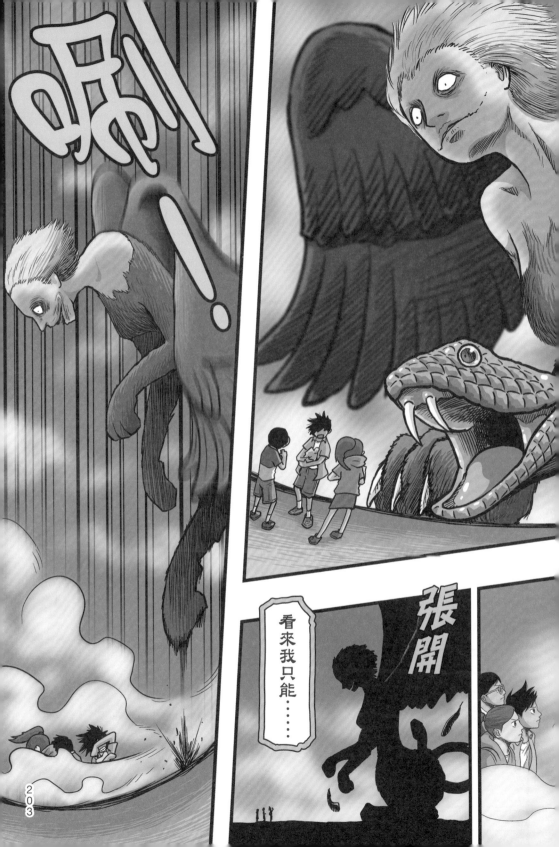

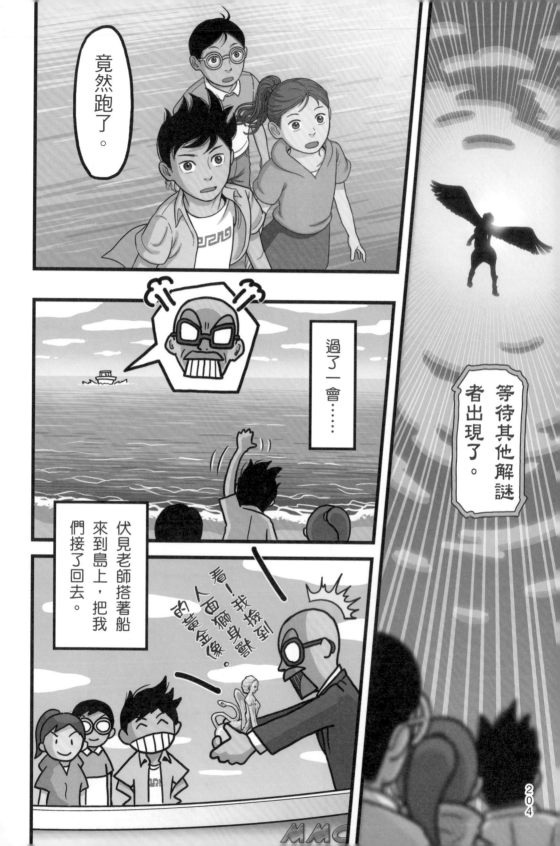

204

對了！伏見，我想請你幫忙調查另外一件事。

沒問題，那我就根據事件，另外再組一支調查隊。

老師！

嗶嗶

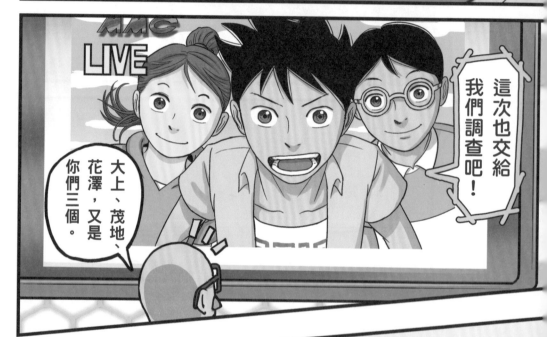

這次也交給我們調查吧！

大上、茂地、花澤，又是你們三個。

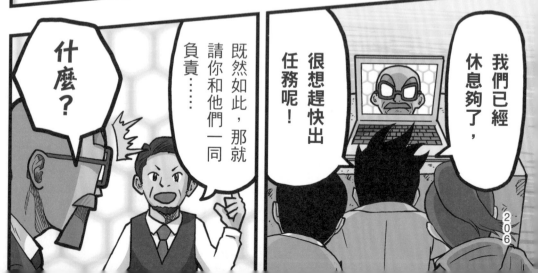

我們已經休息夠了，很想趕快出任務呢！

既然如此，那就請你和他們一同負責……

什麼？

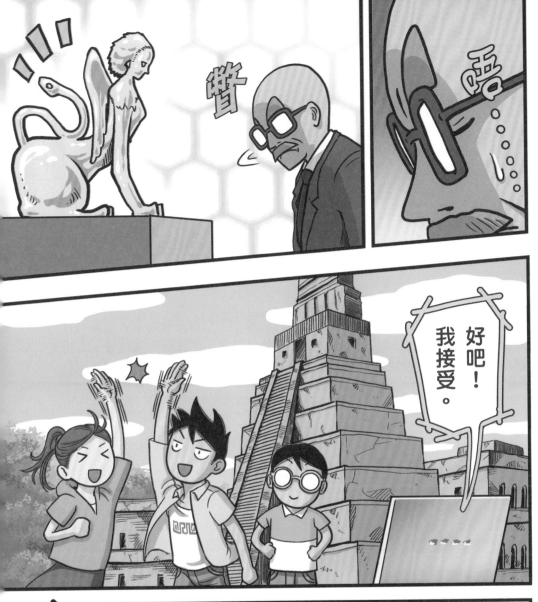

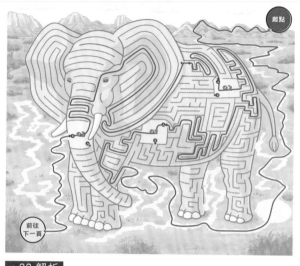

Q1 Ⓐ
Q2 Ⓐ
Q3 Ⓑ

迷宮的答案也可以看這裡！

（大象①）

https://bpub.jp/a/d9hqe

p.22 解析

**Q1.**以草、枝葉、水果、樹皮等為主食的大象，平均每天會吃下一百多公斤的食物，最多甚至可以到300公斤；**Q2.**大象又薄又大的耳朵布滿血管，可以大面積散熱；**Q3.**大象腳底有壓力感受器，能「聽」到遠方聲音所傳來的振動。

Q1 Ⓑ
Q2 Ⓐ
Q3 Ⓐ

（大象②）

https://bpub.jp/a/d9hqe

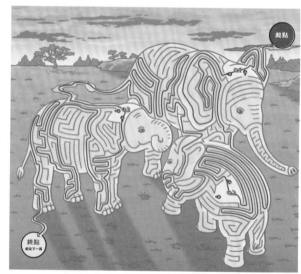

p.24 解析

**Q1.**大象除了門齒（象牙）外，一生有六套臼齒可以更換，而且是「由後往前」透過把舊臼齒推出口腔來換牙，共5次；**Q2.**大象力大無窮又靈巧的鼻子約由4萬塊肌肉組成；**Q3.**比起生活在叢林裡的亞洲象，草原上的非洲象面臨更強的陽光，皮膚上的皺褶較能留住水分，才能涼爽久一點。

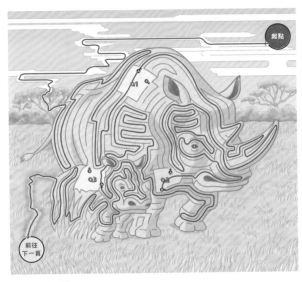

起點

前往
下一頁

Q1 ⒶＡ
Q2 ⒷＢ
Q3 ⒶＡ

（犀牛①）

https://bpub.jp/a/d9hqe

**p.34 解析**

**Q1.** 犀牛角和頭髮、指甲一樣，都是表皮細胞角質化後的產物；**Q2.** 犀牛雖是大型陸生動物，但不笨重，遇到威脅時會挺起犀角朝對方衝撞過去，簡直像臺煞不住的小型車；**Q3.** 相傳荷蘭人是因為白犀牛的嘴脣較寬，故名「寬（嘴）」犀牛，而荷蘭語中的寬（wijd）和英語中的白（white）音近，就被訛傳成「白」犀牛了。

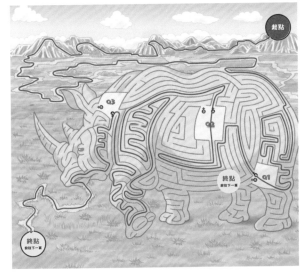

Q1 ⒶＡ
Q2 ⒶＡ
Q3 ⒶＡ

（犀牛②）

https://bpub.jp/a/d9hqe

起點

終點
解析下一頁

終點
前往下一頁

**p.36 解析**

**Q1.** 對龐大的犀牛來說，散熱可是大挑戰，用泥水洗澡不但清涼，泥漿乾燥後也可以防晒和避免蚊蟲叮咬；**Q2.** 一般認為犀牛僅能看到約5公尺（至多20公尺）的事物；**Q3.** 犀牛的皮膚有膠原蛋白纖維，厚度最大可達5公分，簡直像是穿了件盔甲──畢竟和同類競爭時，可要當心對方的大犀角呢！

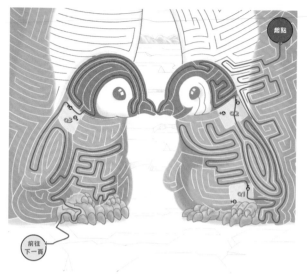

（企鵝①）

https://bpub.jp/a/d9hqe

**p.46 解析**

**Q1.** 皇帝企鵝是最大的企鵝，約80～100公分高，棲息在南極；**Q2.** 不論公母，帽帶企鵝在下巴附近都有條黑線，看起來就像是帽子的帶子一樣；**Q3.** 皇帝企鵝寶寶孵出後，各家爸媽會將牠們帶到某個地方聚在一起，由幾隻成年企鵝統一守護，這樣家長就能安心去捕魚了。

（企鵝②）

https://bpub.jp/a/d9hqe

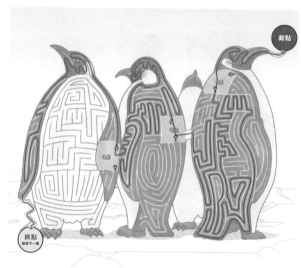

**p.48 解析**

**Q1.** 「penguin」的由來眾說紛紜，其中之一是因為擁有豐富的皮下脂肪，因此拉丁文中「胖、油」（pinguis）這個字就成暱稱了；**Q2.** 皇帝企鵝在產卵後，先由企鵝爸爸孵蛋，約兩個月後小企鵝孵出來，那時正好捕魚放風的企鵝媽媽回來接手，換爸爸出門；**Q3.** 皇帝企鵝會把蛋放在腳上，避免接觸冷冰冰的地面，並蓋上脫去羽毛、裸露的肚皮，替蛋保暖。

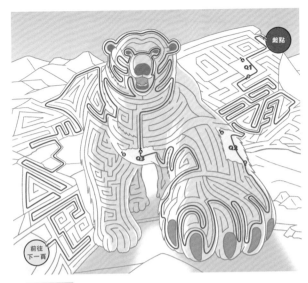

（北極熊①）

https://bpub.jp/a/d9hqe

p.58 解析

**Q1.** 北極熊棲息在北極圈裡，涉及的國家包括挪威、丹麥、美國、加拿大，以及俄羅斯，因此這五個國家會聯合保護北極熊；**Q2.** 北極熊的平均時速大約是10公里，這個速度是目前人類最快的游泳健將的程度了；**Q3.** 北極熊的鼻子相當靈敏，可發現30公里外的美食——海豹。

（北極熊②）

https://bpub.jp/a/d9hqe

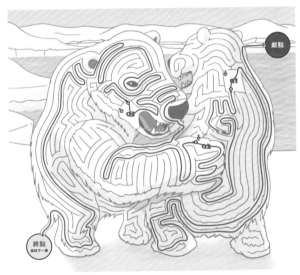

p.60 解析

**Q1.** 北極熊的皮膚其實是灰黑色的，會感覺到「白」，是因為透明毛髮經陽光折射後所導致，就像透明的冰塊看起來也是白色；**Q2.** 北極熊在難以獵捕海豹的季節裡，會降低活動量、體溫和新陳代謝；**Q3.** 公北極熊的體型是母的兩倍大，在融冰時節，獵不到海豹的公熊會攻擊小熊或母熊，造成同類相食。

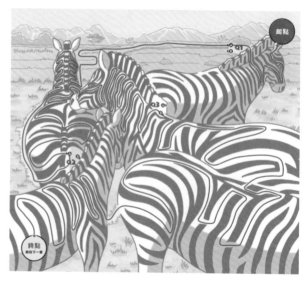

起點
前往
下一頁

p.70 解析

**Q1.**斑馬的條紋，不僅能讓敵人看不清楚，也可以反射光線，趨避蚊蟲叮咬；
**Q2.**斑馬的皮膚是黑色的，但因皮膚能長出黑白兩色的毛髮，才會看起來像穿條碼裝；**Q3.**雖然斑馬也算是重達三、四百公斤的大塊頭，但是聲音非常可愛，簡直就像中小型狗高興的在吠叫。

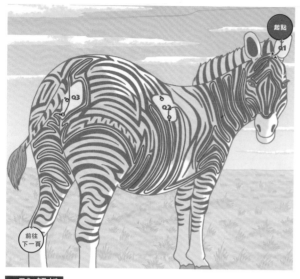

起點
終點
前往下一頁

p.72 解析

**Q1.**草食動物在野外危機四伏，小斑馬一出生會在十幾分鐘內站起來，一小時內學會奔跑，才能走避天敵的追捕；**Q2.**小斑馬成熟後，母斑馬會加入其他小家庭，而公斑馬則像青少年一樣會成群結黨，避免落單被天敵攻擊；**Q3.**斑馬被敵人追捕時，會以「之字形」路線逃跑，降低被敵人捉到的機會。

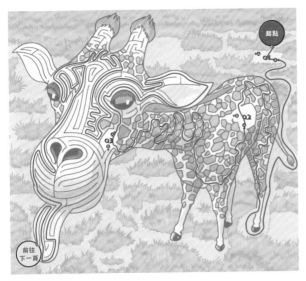

(長頸鹿①)

https://bpub.jp/a/d9hqe

p.82 解析

**Q1.**長頸鹿是陸地上最高的哺乳動物，依公母不同平均有4～6公尺高；**Q2.**長頸鹿的舌頭不僅長，還有助於牠們在非洲草原上覓食帶刺的植物——金合歡樹；**Q3.**在中國明朝時期曾有長頸鹿從非洲被帶到中國的記載，當時官員便依索馬利亞語對長頸鹿的稱呼「giri」，將牠稱為神獸「麒麟」。

(長頸鹿②)

https://bpub.jp/a/d9hqe

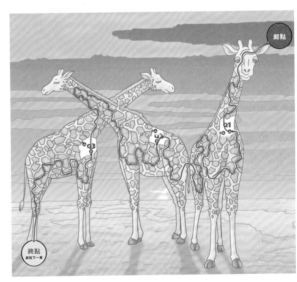

p.84 解析

**Q1.**長頸鹿身材高大，很難不被天敵發現，因此每天累計僅能小睡5～30分鐘，是睡最少的哺乳類；**Q2.**長頸鹿只有小時候可以蹲坐下來，將長脖子枕在屁股上睡覺；長大之後可是需要隨時保持警覺呢；**Q3.**公長頸鹿會將脖子當成「流星錘」，搭配長頸鹿角，互相甩打、撞擊，以數百公斤的力道互搏。

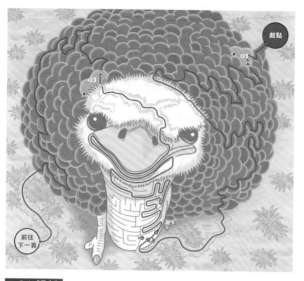

Q1 Ⓐ

Q2 Ⓑ

Q3 Ⓐ

（鴕鳥①）

https://bpub.jp/a/d9hqe

p.94 解析

**Q1.** 母鴕鳥和小鴕鳥的羽毛顏色是棕灰色，蹲在地上有保護色的效果；公鴕鳥全身大部分的羽毛漆黑，只在翅膀和身體末端有一圈白色羽毛；**Q2.** 鴕鳥蛋是目前現生鳥類中最大的蛋，一顆約有1.3公斤，相當於20多顆蛋的分量；**Q3.** 鴕鳥狂奔起來可以和市區的轎車一樣快。

Q1 Ⓑ

Q2 Ⓑ

Q3 Ⓑ

（鴕鳥②）

https://bpub.jp/a/d9hqe

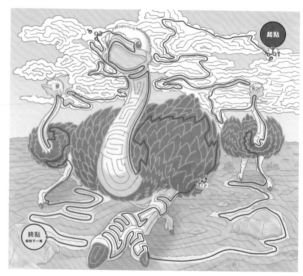

p.96 解析

**Q1.** 當鴕鳥遇上敵人時，會用粗壯的雙腿攻擊，同時張開翅膀威嚇對方；**Q2.** 鴕鳥是當今世上最大的鳥類，幾百年前還有馬達加斯加的象鳥、紐西蘭的恐鳥等，可惜已滅絕；**Q3.** 雖然原因未明，但鴕鳥羽毛被業界公認為是不易產生靜電的羽毛，因此可用來清潔對靜電脆弱的電子零件。

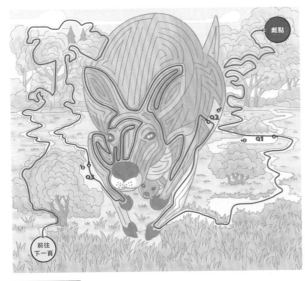

Q1 🅐
Q2 🅑
Q3 🅐

（袋鼠①）

起點
前往 下一頁

https://bpub.jp/a/d9hqe

## p.106 解析

**Q1.** 西部灰袋鼠分布在澳洲南部；**Q2.** 袋鼠屬於有袋類動物，胚胎在尚未發育成熟時就將其「早產」，接著花生米般大小的袋鼠寶寶會爬入育兒袋中叼住乳腺、吮乳，並發育成長；**Q3.** 寶寶在育兒袋生活八、九個月後，媽媽就會阻止小袋鼠再進入育兒袋了。

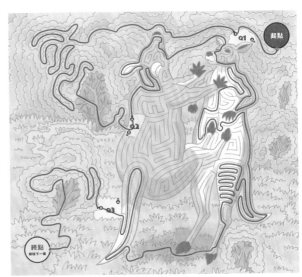

Q1 🅑
Q2 🅐
Q3 🅑

（袋鼠②）

https://bpub.jp/a/d9hqe

起點
終點 前往下一頁

## p.108 解析

**Q1.** 雖然袋鼠媽媽會用舌頭舔舐寶寶的排泄物，但時間一久還是難免產生味道；**Q2.** 由於身體結構，袋鼠能用雙腳往前跳出數公尺遠，同時還有尾巴能幫助保持平衡；但往後跳，不僅不習慣，也會卡到尾巴；**Q3.** 臍帶是胎盤動物懷孕時，作為胎兒和母體間的養分、氣體交換的橋梁，但袋鼠是有袋類動物，胚胎並沒有在子宮裡發育，自然就沒有臍帶。

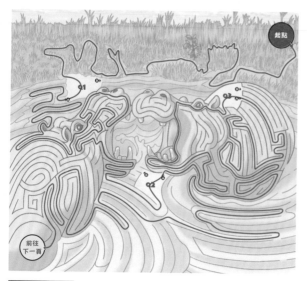

起點

Q1 Ⓐ
Q2 Ⓐ
Q3 Ⓐ

.....................................

（河馬①）

https://bpub.jp/a/d9hqe

前往
下一頁

前往
下一頁

**p.118 解析**

**Q1.**從環境、大嘴巴和巨大的犬齒來看，是河馬；**Q2.**科學家從骨骼、臟器、蛋白質、基因等來看，河馬和鯨豚是演化史上關係最密切的動物；**Q3.**生活在河畔的河馬雖然不會游泳，但可以將鼻孔閉起來，這樣就不怕嗆到水，能在水裡用短腿一蹬一蹬的移動了。

Q1 Ⓑ
Q2 Ⓐ
Q3 Ⓐ

.....................................

（河馬②）

https://bpub.jp/a/d9hqe

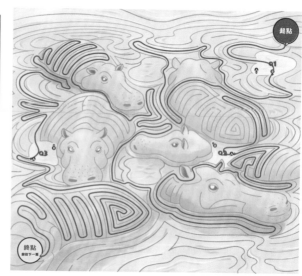

起點

終點
前往下一頁

終點
前往下一頁

**p.120 解析**

**Q1.**河馬的皮膚會分泌特殊黏液，容易由透明轉變為橘紅色，如同天然的防晒乳一樣，可以保護河馬不被陽光晒傷；**Q2.**雖然河馬的皮膚有6公分厚，但表皮層卻僅有0.5至0.9公釐，其他全是真皮層的結構；**Q3.**近年發現河馬有時會攝食其他動物的屍體以補充營養。

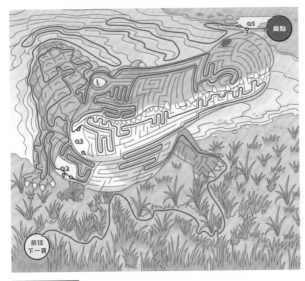

Q1 Ⓑ
Q2 Ⓑ
Q3 Ⓑ

（鱷魚①）

https://bpub.jp/a/d9hqe

p.130 解析

**Q1.** 鱷魚主要是利用聲音溝通，例如當小鱷魚快要孵化時會唧唧叫，喚媽媽把牠們從土裡挖出來；**Q2.** 鱷魚目前定義、歸類為「鱷形超目」這個分類單位，而此家族最早的成員出現在兩億多年前的三疊紀晚期；**Q3.** 決定鱷魚性別的因素是看孵蛋時環境的溫度，只有在特定範圍內，才會發育成公鱷魚，其餘溫度是母鱷魚。

Q1 Ⓐ
Q2 Ⓑ
Q3 Ⓑ

（鱷魚②）

https://bpub.jp/a/d9hqe

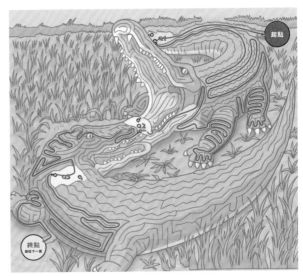

p.132 解析

**Q1.** 最小的鱷魚是生活在非洲叢林裡的西非矮鱷，約1.5公尺長；**Q2.** 鱷魚生活在汙水中，又常因打鬥受傷，怎麼能不被細菌感染呢？原來鱷魚血液中有許多抗菌蛋白，可以殺死病菌，或許能用來研發新的抗細菌、病毒藥；**Q3.** 遮住眼睛，讓動物處於黑暗中，常能降低周遭環境給與的刺激，讓動物冷靜。

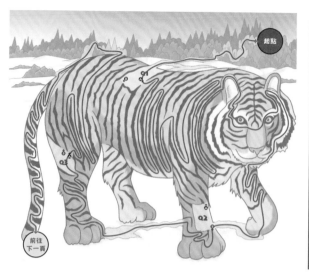

起點

Q1 Ⓐ

Q2 Ⓑ

Q3 Ⓐ

..........

（老虎①）

https://bpub.jp/a/d9hqe

前往
下一頁

**p.142 解析**

**Q1.**「非洲的獅子，亞洲的老虎」這個說法大致是正確的，不過印度也有亞洲獅；**Q2.**從熱帶、亞熱帶乃至於溫帶地區，不論是雜木林、灌木叢、沼澤區或是森林中，都曾發現過老虎的蹤跡；**Q3.**西伯利亞虎是世界上最大的貓科動物，重約350公斤，比約250公斤的公獅重得多。

Q1 Ⓑ

Q2 Ⓑ

Q3 Ⓑ

..........

（老虎②）

https://bpub.jp/a/d9hqe

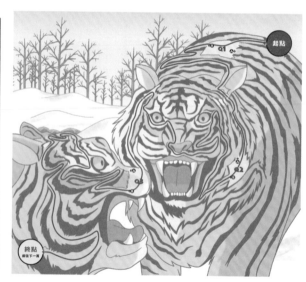

起點

終點
前往下一頁

**p.144 解析**

**Q1.**老虎是喜歡玩水，甚至會游泳過河的大貓；**Q2.**英語「tiger」可能起源於波斯語中的「tigra」，「箭頭」之意，用來描述老虎那迅雷不及掩耳的獵捕跳躍動作；**Q3.**除了在求偶期間老虎會和其他個體有社交行為外，大多獨來獨往，也有領域性。

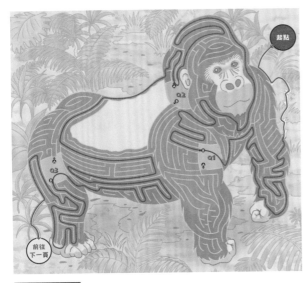

（大猩猩①）

https://bpub.jp/a/d9hqe

**p.154 解析**

**Q1.**大猩猩出生時平均體重只有兩公斤，比人類嬰兒輕，不過牠們發育得比人類嬰兒快，大約三個月就能爬行了；**Q2.**大猩猩習慣到處遷徙，沒有定居在某地的習慣，自然也不具備地盤觀念；**Q3.**大猩猩和人類一樣，在飢餓、寒冷、缺乏同伴，或是環境不舒適時，也會感到心理壓力，甚至和同伴起衝突。

（大猩猩②）

https://bpub.jp/a/d9hqe

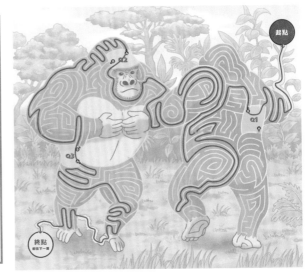

**p.156 解析**

**Q1.**大猩猩在吃飯時會發出低沉悶哼，或許是要告訴同伴：「我正在吃飯，別在那亂動。」**Q2.**在所有貓科動物裡，花豹的分布範圍最大，飲食來源也最多元，在非洲雨林中至少有15種靈長類都有被花豹獵食的紀錄；**Q3.**年長的大猩猩背部會長出白色的毛，因此有「銀背大猩猩」的別稱。

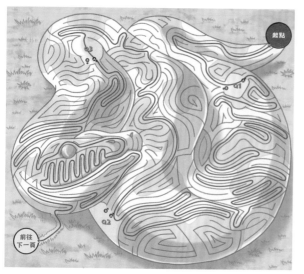

Q1 Ⓐ
Q2 Ⓐ
Q3 Ⓐ

（蛇①）

https://bpub.jp/a/d9hqe

p.166 解析

**Q1.** 在所有蛇類之中，毒蛇的比例不到三成，但卻足以讓人產生「蛇有毒」的強烈刻板印象；**Q2.** 生活在亞瑪遜雨林中的綠森蚺是全世界現生最大的蛇，約3～6公尺長；**Q3.** 科學家推測，蛇很可能是在適應穴居生活的過程中，為了方便而逐漸捨棄四肢，改用腹部肌肉和鱗片來移動。

Q1 Ⓐ
Q2 Ⓐ
Q3 Ⓑ

（蛇②）

https://bpub.jp/a/d9hqe

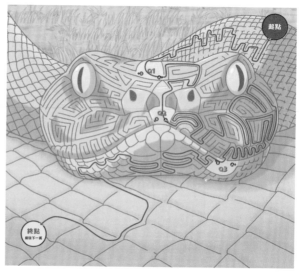

p.168 解析

**Q1.** 蛇的舌頭上充滿氣味感受器，因此視力不佳的蛇類，便經常用舌頭品嘗空氣中的味道好判斷環境中的狀況；**Q2.** 某些蛇類在嘴邊有內凹的「頰窩器官」，能感受到紅外線，藉此感知體溫以追蹤獵物；**Q3.** 如同眼鏡的抗藍光鏡片看起來黃黃的一樣，某些日行性蛇類的水晶體可以吸收紫外線或藍光，幫助保持清晰視覺。

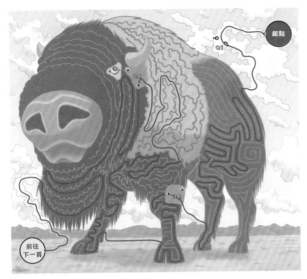

Q1 A
Q2 B
Q3 B

（野牛①）

https://bpub.jp/a/d9hqe

**p.178 解析**

**Q1.** 野牛屬於反芻動物，會先大量將草吃下肚，送入瘤胃中發酵分解，再反芻重新咀嚼。由於瘤胃空間有限，因此要從草料中得到足夠的營養，一天就要吃好幾餐；**Q2.** 野牛每天會到處移動尋找青草覓食；**Q3.** 剛出生的野牛寶寶，身上的毛髮接近土狗的土黃色到紅棕色之間，和成年後的深褐色截然不同。

Q1 A
Q2 A
Q3 A

（野牛②）

https://bpub.jp/a/d9hqe

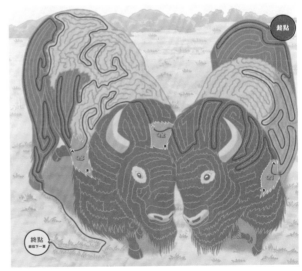

**p.180 解析**

**Q1.** 野牛雖然龐大，但跑起來時速可到17公里，跳躍力有2公尺高；**Q2.** 美國在2016年通過《國家野牛遺產法》，認可野牛在美國歷史、文化、經濟上的重要性，並將野牛視為國家動物象徵；**Q3.** 不論公母，野牛頭上都有對彎彎的角，但公野牛比母野牛高出一個頭、體重也超過一倍，因此很好辨認公母。

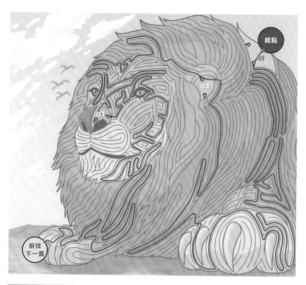

起點

前往
下一頁

**Q1** **B**
**Q2** **B**
**Q3** **B**

（獅子①）

https://bpub.jp/a/d9hqe

p.190 解析

**Q1.** 獅子是少數群體生活的貓科動物，主要由母獅子負責合作狩獵，公獅子負責把守自家地盤；**Q2.** 雖然母獅子彼此合作無間，但合作狩獵的成功機率常常不到30%；**Q3.** 獅子的獵物都是奔跑的佼佼者，因此獅子雖然可以跑出瞬間時速80公里，但主要還是仰賴「圍堵」獵物，才能順利獲得食物。

**Q1** **B**
**Q2** **A**
**Q3** **B**

（獅子②）

https://bpub.jp/a/d9hqe

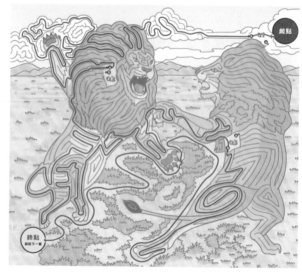

起點

終點
前往下一頁

p.192 解析

**Q1.** 小獅子的身上會有一點一點的花紋，長大後才轉變成渾身淡黃或黃、腹部灰白的常見體色；**Q2.** 獅子和許多貓科動物一樣，在表示友好的時候，會耳鬢廝磨或舔毛，來拉近關係；**Q2.** 過去阿拉伯半島、伊朗到印度曾有獅子分布，目前僅剩下印度古吉拉特邦吉爾森林裡的保護區，還有亞洲獅存在了。

## 關於機智問答

當遇上不懂的問題或新的課題時，你會以什麼方式來找出解決的辦法？我相信一定是「努力思考」，對吧？思考能力的高低，將會對學習能力造成非常直接的影響。一個不擅長思考的人，在遇上難題時往往會直接放棄，認為自己絕對不可能想出辦法。

但本書的主角群從頭到尾都沒有放棄，他們靠著自己的腦袋，解開一題又一題的迷宮和機智問答，不斷朝著出口邁進。想要找出機智問答的答案，首先必須正確理解題目的意思。接著將自己的思考不斷累積和延伸，有時必須在思考中獲取靈感，有時必須冷靜比較兩樣東西的差別。依照問題的不同，需要的能力也不盡相同。本書中的野獸關主所出題的機智問答，都不太簡單。

機智問答的最大魅力之一，就是可以讓人「樂在其中」。與其說是學習，其實更像遊戲。在遊玩的過程中，就能獲得解決問題的能力。你如果願意和主角一同遊戲，在挑戰問題的過程中磨練思考和學習的能力，將是我最開心的事。

——北村良子（機智問答作家）

## 關於迷宮

所有的生命都很美妙，所有的生命都是迷宮，為了讓世界上的所有人都能體會這一點，所以我不斷繪製迷宮。

如果生命在你的眼裡也像迷宮一樣，我相信你的世界一定也是多采多姿吧！

人生也是迷宮。在迷宮之中，總是有非常多的道路，總是被迫做出各種選擇，總是在迷惘、煩惱和奮鬥之中抵達終點。迷惘，可說是抵達終點之前的必經過程。

能夠享受於挑戰「迷宮」的人，同樣也能享受於挑戰「人生」。

希望你在讀完了本書之後，能夠獲得在你自己的迷宮中繼續前進的力量。我將會繼續以迷宮的形式，描繪出世界上的美妙生物，而我自己的人生迷宮仍持續前進。

——a mazer（迷宮藝術家）

國家圖書館出版品預行編目 (CIP) 資料

[ 全集中 5 分鐘限時揭密 ] 無人島絕境逃生：一
場結合鬥智、邏輯、推理、空間感知的生死搏鬥
/ 北村良子機智問答；a mazar 迷宮設計；漫田畫
漫畫；李彥樺翻譯 . -- 初版 . -- 新北市：小熊出版
：遠足文化事業股份有限公司發行, 2021.03
224 面；15.8×22.4 公分 . -- ( 童漫館 )
ISBN 978-986-5593-01-8（平裝）

1. 益智遊戲　2. 漫畫

997　　　　　　　　　　　110001731

童漫館

機智問答／北村良子　迷宮設計／a mazar　漫畫／漫田畫　翻譯／李彥樺

總編輯：鄭如瑤｜文字編輯：劉子韻｜美術編輯：莊芯媚｜行銷副理：塗幸儀

社長：郭重興｜發行人兼出版總監：曾大福
業務平臺總經理：李雪麗｜業務平臺副總經理：李復民
海外業務協理：張鑫峰｜特販業務協理：陳綺瑩
實體業務協理：林詩富｜印務經理：黃禮賢｜印務主任：李孟儒
出版與發行：小熊出版．遠足文化事業股份有限公司
地址：231 新北市新店區民權路 108-2 號 9 樓
電話：02-22181417｜傳真：02-86671851
客服專線：0800-221029｜客服信箱：service@bookrep.com.tw
劃撥帳號：19504465｜戶名：遠足文化事業股份有限公司
Facebook：小熊出版｜E-mail：littlebear@bookrep.com.tw
讀書共和國出版集團網路書店：http://www.bookrep.com.tw
團體訂購請洽業務部：02-22181417 分機 1132、1520
法律顧問：華洋法律事務所／蘇文生律師｜印製：凱林彩印股份有限公司
初版一刷：2021 年 3 月｜初版三刷：2021 年 10 月｜定價：400 元｜ISBN：978-986-5593-01-8

Syutyuryoku de Dassyutsu game! Dobutsuzima karano Daidassyutsu
©Gakken, First published in Japan 2019 by Gakken Plus Co., Ltd., Tokyo
Traditional Chinese translation rights arranged with Gakken Plus Co., Ltd.
through Future View Technology Ltd.

小熊出版官方網頁　小熊出版讀者回函